LOTUS REINCARNATION OVER SEASONS

四季如蓮

吳景騰 · 歐銀釧　合著

《四季如荷》書序

　　繼2018年夏天在台北舉辦《荷詩對話—吳景騰追荷攝影展》及出版《人生為荷》一書之後，景騰兄2021年春天又要舉辦《四季如荷》展覽和出版同名新書了，真是衷心替他高興。

　　我和景騰兄相識於台北市植物園，時間約在2011年，當時我初任國立歷史博物館館長，在伏案處理公事之餘，偶爾會動念到比鄰博物館的植物園裡走走，這裡除了有日治時期留下的各種珍稀植物和鳥類之外，還有台北市頗負盛名的荷花池和活躍其中的一些水禽，許多愛好觀察植物和鳥類者經常在此盤桓，景騰兄和我就是這樣邂逅的。

　　景騰兄從初中就喜歡攝影，特別喜愛荷花，從家鄉嘉義大林到台南白河、桃園觀音，台北金山、雙溪、植物園，只要有荷花的地方，就有他的身影。從聯合報攝影中心副主任一職退休後，他更是活躍，在大陸結交了很多同好，帶領他從淮安、南京、北京、安徽、哈爾濱等地追逐四季荷花的各種樣態，可謂到了癡迷的程度。

　　這讓我想到了孔子請弟子們「盍各言爾志」的場景。子路的志向是安邦定國；冉求和公西華分別是發展內政經濟和從事外交，只有曾點說：「莫春者，春服既成，冠者五六人，童子六七人，浴乎沂，風乎舞雩，詠而歸。」

人生在世，有人追求外在成就，有人則不假外求，隨遇而安，自得其樂。一個人活在世上短短數十年，能追求到的東西都可能失去，因為那是由外而來的。唯一不能從手中奪走的東西，則是由內而發的，曾點的志向其實是一種生活態度，一種生命情調。孔子奔波列國，不得重用，遭時不遇，有志未伸，年紀大了也許才了解到反璞歸真，追求更為根本的東西的重要性，因此才會對曾點的志向有所嘉許。

　　英國藝術史學家宮布利希（E.H. Gombrich，1909 2001）說過：「藝術這種東西其實不存在，存在的只有藝術家。」魯迅也曾說過：「畫家所畫的，雕塑家所雕塑的『表面上是一張畫、一個雕像，其實是他的思想和人格的表現。』」

　　景騰兄對荷花情有獨鍾，欣於所遇，快然自足，不知老之將至。正如同鄭板橋畫竹，景騰兄觀察、體驗荷花形象，始於「園中之荷」、「眼中之荷」，終於孕育出「胸中之荷」。他的人生因為荷花更顯富足喜悅，各地荷花風景也因為他的攝影作品而廣為世人所知。從這個角度來看，景騰兄可算是個很幸福的人。

張譽騰

前國立歷史博物館館長

以大自然做人生的導師

　　景騰是新聞專業攝影人，為新聞事件衝鋒陷陣，為報社版面南征北討，拍攝需要的不同畫面及場景，獲得金鼎獎、曾虛白新聞攝影獎、兩岸新聞攝影獎等諸多獎項。2009年4月，景騰自聯合報新聞攝影中心副主任職位上榮退。

　　卸下新聞工作的責任與壓力，退休後的景騰，更顯和緩溫柔，但他依然離不開一樣沉重的照相機及專業裝備。只是這時的他，可以專注拍攝他一生心儀的對象——荷花，春夏秋冬的荷花，陰陽晴雨的荷花，亞熱帶豔陽下的荷花，北國銀亮雪地裡的荷花。以往為了新聞工作上山下海，現在為了荷花更是赴湯蹈火、以身相許，哪裡有漂亮的荷田，哪裡有難得一見稀有的荷花品種，縱使跋山涉水，越境海外異國，景騰總要身臨足履，一親芳澤，不拍到太陽下山，或突遭風雨狂襲，絕不罷休。

　　一般人追星，而不惑的景騰追逐心中永不凋謝的荷花，那是他歷經世事滄桑後，智慧圓熟的了悟。無論現實世界多麼殘酷、無情，大自然永遠不會背叛、遺棄世人，正如英國湖畔詩人華茲華斯說的「讓自然做你的老師」。景騰把工作之外的

時間，投進他所熱愛的荷花。他細心觀察荷花及大自然四時的變化，這些無比精彩、生動之美，時時觸動景騰的靈感，他將所思所感融入荷花及大地景物，用鏡頭及文字呈現出來，所謂「大塊假我以文章」，這些鏡頭下的荷花，巧筆下的文思，也都細膩投射出景騰沉澱、昇華後的心情。

祝福——追逐理想的景騰和他鍾愛不渝的荷花。

封德屏

文訊雜誌社社長兼總編輯
紀州庵文學森林館長

荷塘蜻蜓的祕密

認識吳大哥，從蜻蜓開始。很難想像一個人愛荷如癡，拍了這麼多的荷花百態。不論天氣好壞他都會跑去荷塘等候，從清晨到傍晚，只為了能拍到他理想中的構圖，這種精神讓我深感佩服，也想起自己在野外耐著酷暑日曬和蚊子肆虐的追蜓生活，雖然辛苦但很有收穫。

蜻蜓是一種水生昆蟲，我們所稱的蜻蜓包含了體型較大、休息時翅膀會平放在身體兩側的蜻蜓，和體型較小、纖細，休息時翅膀大多豎在身體背方的豆娘。由於蜻蜓幼期（俗稱水薑）住在水裡，成蟲也會在水域附近活動，所以可算是水邊常見的昆蟲。

台灣目前已發表記錄約160種蜻蜓，牠們大多數棲息在靜止水域（如池塘、湖泊、水田等），少數生活在流動的水域（如溪流、圳溝），還有一些會選擇特殊的環境如人工容器、樹洞或草澤。由於競爭交配機會和找尋獵物等原因，我們經常可見到蜻蜓同種和不同種間的互動，例如追逐、捕食、交配、連結或產卵等畫面。

夏天至秋天，是觀察蜻蜓的最佳季節，而荷塘是個蠻適合蜻蜓活動的水域，雄蜓會找水池附近的制高點守候，臨風搖曳的蓮蓬就是蜻蜓喜歡的停棲點。

蜻蜓停棲時會隨著陽光的變化調整腹部朝上的角度；若有機會觀察到蜻蜓抓取獵物進食，您可先耐心點等待，待牠們專心大快朵頤時，再慢慢靠近，就可以仔細觀察了；蜻蜓的交配，有的在空中緊張迅速完成，有的則會選在隱蔽不受打擾處悠閒進行；交配的目的就是傳宗接代，不同種雌蟲的產卵方式，值得花時間觀察，你會發現母性的強大和堅韌；而蜻蜓羽化的過程，更是充滿各種威脅，稍有差池，就會失敗，落入水中溺斃或變成天敵的食物。

　　吳大哥每拍到有蜻蜓的照片就會傳給我看，對於他的構圖我是沒得挑剔，只能與他討論蜻蜓種類、或告訴他拍到的行為或姿勢代表什麼，日子久了，吳大哥儼然也變成荷塘蜻蜓鑑定專家啦！

　　這本書不僅只有荷花，也是一本荷塘蜻蜓活動寫真。希望大家在欣賞荷花靜態之美的同時，也能學到一些蜻蜓行為的一些知識！

唐欣潔
台北市立動物園昆蟲館館長

為荷又如荷

　　身為一個頑固難治的「文字控」，我對影像倘若說得上有點分析力，實有賴於近年間吳景騰的啟發。攝影是他一生摯愛的職業，獵取荷花之千姿百貌則是他專注的志業。為荷，他可以從台北植物園一路追到雪地哈爾濱；為荷，他甘願蹲低守候，等待那「紅蜻蜓點綠荷心」的剎那。為了記錄自己走過的旅程與傳承拍攝荷花的經驗，繼2018年大獲好評的第一本書《人生為荷》，2021年再度攜手作家歐銀釧推出《四季如荷》。這次想書名時我出了薄力，算是以文字回饋景騰兄在影像上的指點。

　　從為荷到如荷，始終不變的是一片癡心。從九歲開始接觸相機，及長踏上專業之路，到花上數十載光陰於對焦各地荷花及荷塘生態。就是這種癡心，方能成就攝影家的不凡作品。其攝影心法亦有可觀之處，譬如說拍攝殘荷時，要記得「首先把殘荷當自己的父母或祖父母」、「他們過去為了照顧家庭經歷各種困難，風霜在他們臉上留下歲月的痕跡，是慈祥的、溫暖的、堅毅的、挺拔的……。從這個角度去觀察，再利用光影、構圖，就能創作出不錯的作品」，立基親情，洵為至論。從荷花識人生，觀荷塘見四季，品賞此書時不妨記取作品外那名「守荷人」——閱讀荷的春夏秋冬，想像他在光影之隙。

<div style="text-align:right">

楊 宗 翰

淡江大學中文系副教授

</div>

荷與人之間的禪意

　　幾年前，我辦畫展時，吳景騰大哥來賞畫，他在我畫的荷花前駐足許久，好像融入那朵荷花之中。後來才知道，他特別愛荷，只要和荷花有關的，都會引起他的關注。

　　吳大哥拍攝的荷花、荷塘，有獨特的美感，每一幀都像是一幅畫，完美動人。

　　他拍攝荷的春、夏、秋、冬，四季各有風采。他在觀景窗中構圖，細緻的思索、美麗的光影，豐富的色彩，讓每張照片的視覺效果展現藝術之美。

　　那回和他談荷之後，才瞭解賞荷也是一種心境的反射：荷與人的心靈對話，有著奇妙的禪意。

　　他在書中展出近幾年的作品，讓我驚豔。春荷稚氣純真，夏荷美麗如詩，秋荷有著歷經風霜之美，最特別的是冬荷枯槁冰封之後，他竟拍出潛藏其中堅韌的生命力，令人感動。

馮佩韻
畫家

雕刻在攝影時光的荷花之美

我在2002年於台北福華大飯店認識景騰兄。當天我獲邀舉辦個展,在福華飯店召開記者會,發表毫芒雕刻作品。

彼時,遠遠就看到一位背著一大袋的攝影裝備的專業達人,一表白果真是聯合報攝影記者。他從裝備裡拿出記者專業的配備單眼相機。早期還沒有現在那麼好的手機,大都是傻瓜相機、標準鏡頭,景騰兄竟然從裝備袋裡面,拿出別的記者所沒有的放大鏡片、接寫環等等特殊工具,前來拍攝我的毫米作品。

從他認真的工作態度到拍照時的經驗,以及照片所呈現的毫芒雕刻之美,立即可見功夫,就是不一樣。

從興趣拍荷到專家拍荷的道路,景騰兄勤奮、努力向學,奔波拍荷於台灣、大陸!我最了解。

近日,我欣賞他這幾年對荷的美拍、每一張都感動人心,令我驚豔。他的攝影作品已達登峰造極的境界。

景騰兄愛荷一輩子,適逢他出書、展覽,與世人分享荷花之美。我很高興為他書寫一點點觀賞心得,雕刻在攝影時光中。

陳逢顯
毫芒雕刻家

目次

█ 序

春荷之美　16

夏荷之美 70

哈爾濱的金秋殘荷 118

春荷之美

文／吳景騰

　　春天，種藕甦醒，粉嫩的荷葉，像初生嬰兒可愛的臉龐，好奇張望。春雨過後，荷葉上晶瑩剔透的水珠，有如嬰兒清澈明亮的眼睛，望著我微笑。

　　這是年年等待的微笑。清純可愛。

　　春寒料峭，2019年5月1日我們應淮安國際攝影館的邀請，前往舉辦「荷詩對話－吳景騰追荷攝影展」。四月底，我和我太太及作家歐銀釧女士提前到南京，拜訪中國荷花育種大師丁躍生先生。

　　一早，天還下著春雨，老友南京日報攝影部主任姚強，開車接我們到南京郊區，拜訪丁躍生先生育種基地藝蓮苑。

　　丁躍生是中國花卉協會荷花分會副會長，有「荷癡」之稱，他走遍大江南北，尋找老品種，同時潛心研究新品種，目前全球1/3荷花品種培育出自他手，2010年上海世博會中國館內的荷花、2010年台北花博會上海園區的荷花，雖然不是荷花開花的季節，他利用花期調控技術，讓荷花盛開。

　　作家歐銀釧對丁躍生的奮鬥過程充滿好奇，和他詳談起來。而我對丁老師園內剛種的數千盆荷花種藕更感興趣。

在台灣，二月荷就開始長出荷錢，三月開始就有花苞。由於氣溫的關係，南京四月份種藕才開始發芽長新葉。有綠葉、紅葉、黃葉，不一樣的荷花品種，荷葉顏色也不一樣。

5月1日，我們在淮安國際攝影館如期舉辦「荷詩對話－吳景騰追荷攝影展」，好友劉偉、李響等從四面八方趕來參加開幕式與淮安郎靜山藝術研究會林偉明主席、淮安攝影家協會朱天鳴主席、淮安市作家協會主席龔正、淮安師範學院劉海寧教授等文化界人士，舉行座談會深入交流。

隔天，淮安日報攝影部主任程鋼、攝影家朱紅輝開車載我們到金湖縣萬畝荷花蕩，欣賞殘荷成長為新荷的風景。駐足荷田，新生小荷張著好奇的眼睛，翠綠的荷葉迎風搖曳，春天觸動著我們的心。

春荷帶著生命的悸動，是攝影者創作的最佳題材。四十多年前，我就是被春荷的清麗吸引，歷經時光，心緒激昂，感動依舊。

春的訊息

2020年2月29日,台北市植物園荷葉發芽長新葉,我想用新葉與殘荷作對比,拍攝初春的荷塘,好巧,一隻白鷺突然向我飛來,翅膀上載著春天。

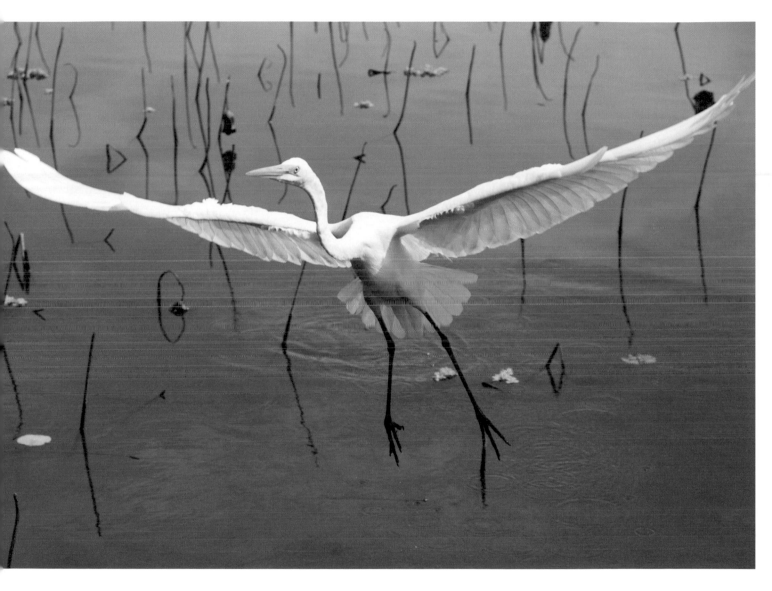

台北市植物園

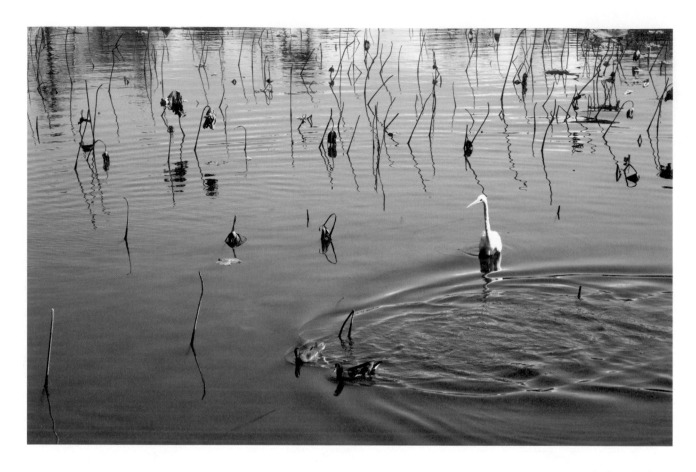

水闊影自搖

殘荷敗葉，一池蕭瑟。小白鷺佇立水中，紅冠水雞游來，攪動春水，泛起漣漪，攪動晨光，帶來萬物復甦的訊息。

新荷

2019年5月參觀江蘇金湖荷花蕩，滿池枯枝，一片蕭瑟，然而新荷在水面初探頭，天光照老屋，照拂季節的倒影。

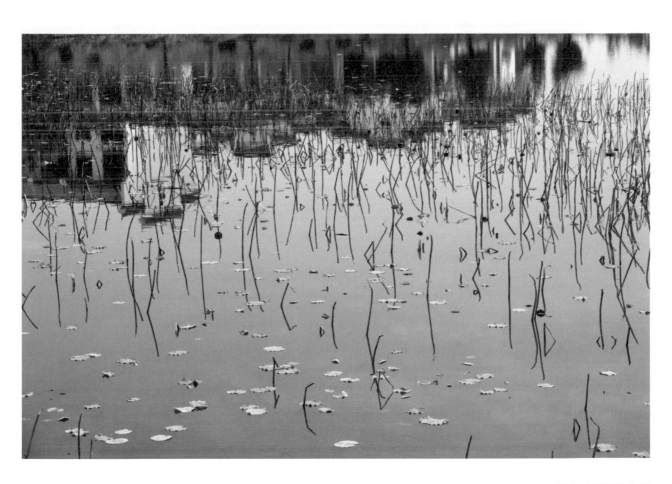

淮安金湖荷花蕩

此時無聲

枯萎的殘荷，粉嫩的新葉，嚴冬之後，初春剛來，站在兩個季節交接處，生命之芽悄悄抽長。

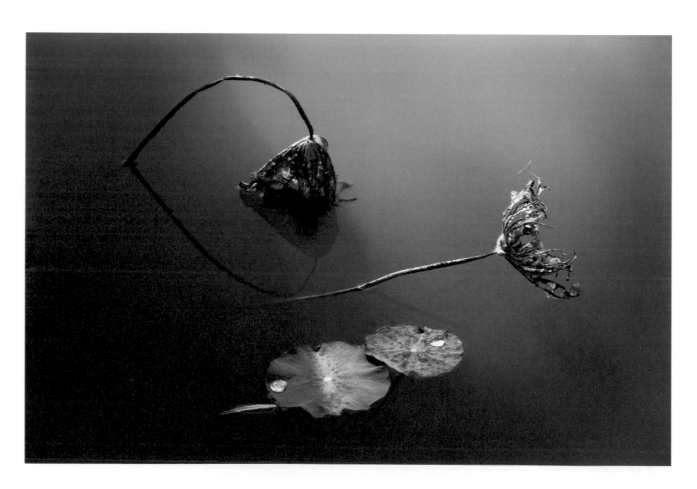

新北市安坑

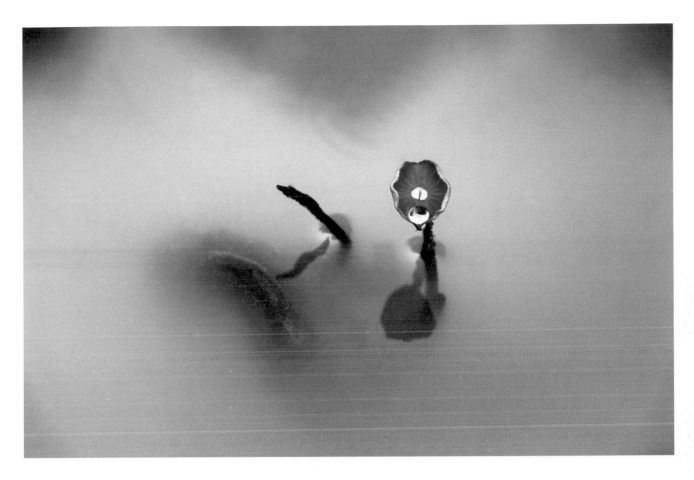

南京藝蓮苑

紅蓮吐珠　　　路過南京，我和這片春天初生的荷葉相遇。如此美麗，我
　　　　　　　　們都目不轉睛。彷彿在季節裡等我許久，好感動。荷葉上
　　　　　　　　的水珠是我們相逢的喜悅之淚吧！

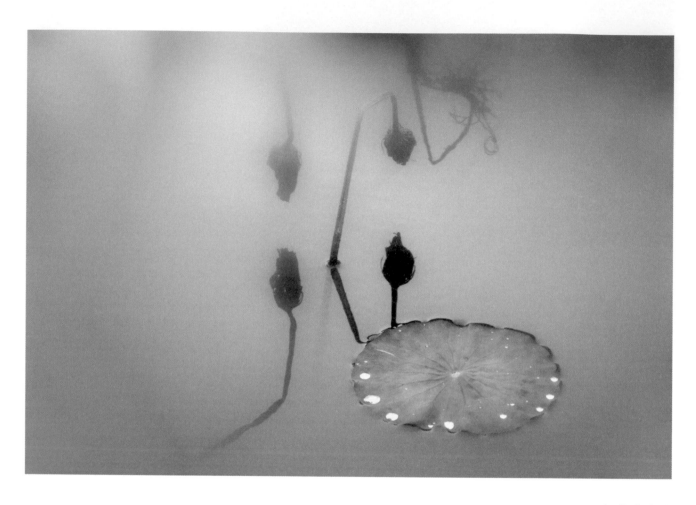

新北市安坑

夢裡水鄉

春風吹拂，一片初生的荷葉依著枯荷。荷塘朦朧，像我的夢裡水鄉，如此巧合。

初生

春天送來一幅畫，捲在
葉子裡，季節的心事都
在裡面，等待知音。

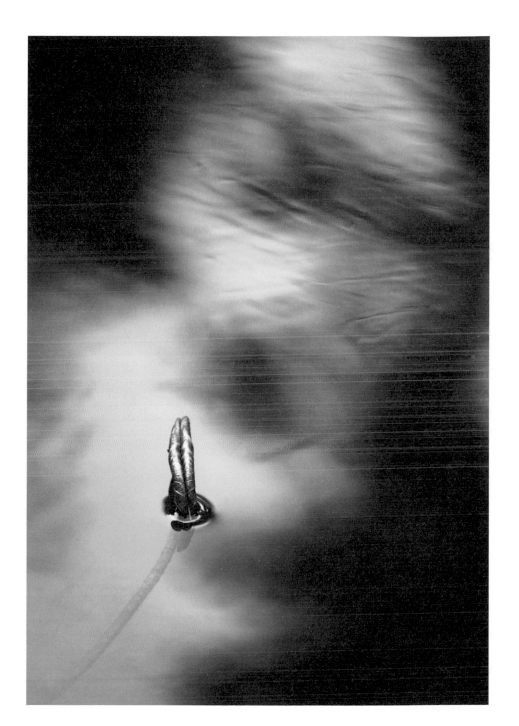

桃園觀音蓮荷園

回憶的信差

詩／歐銀釧

三月望著面海的窗
沒有月光的晚上
春雨遺失了節奏
座標慢慢模糊

記得記得還記得
時光忘記一朵荷花
沙漏浮出新葉
春分留在書房
翻找走失的語言和文字

整夜回音不停
第一聲雷鳴
雨落在心中荷田
露珠回眸
光陰的色澤晶瑩剔透

春天的微笑是回憶的信差
越過波瀾壯闊的海洋
你在千萬人之中對我眨眼
每一年
你如約來到
無人知曉

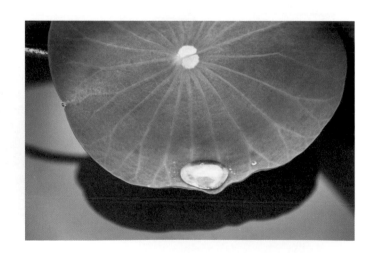

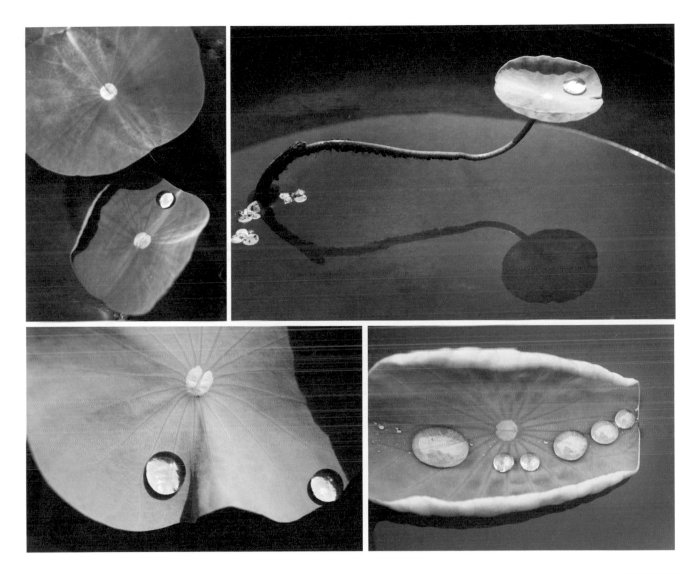

南京藝蓮苑

笑顏　　旅行到南京，荷葉上的水珠，晶瑩剔透，好像是春天對著我微笑。

27

時光的親筆信

詩／歐銀釧

思慕樹林的倒影
四月的波光孵夢
剪一段季春的布匹
採摘朦朧山色
你的微笑忽隱忽現
天空從鑰匙孔傳來
一封時光的親筆信
深藏在湖邊的水紋
迷路的蜜蜂跑來搶鏡頭
風把荷塘的水吹皺了
影子忘記今天初醒的呼吸
漣漪牽掛昨夜晚睡的月色
你的名字是清晨的訪客
寫在含苞的花瓣之間

一封春天的信

新荷是一封春天的信，透過鏡頭展讀時，荷塘因
風起漣漪，水面上細微的波紋，滿滿晨光，像我
心頭的感動。

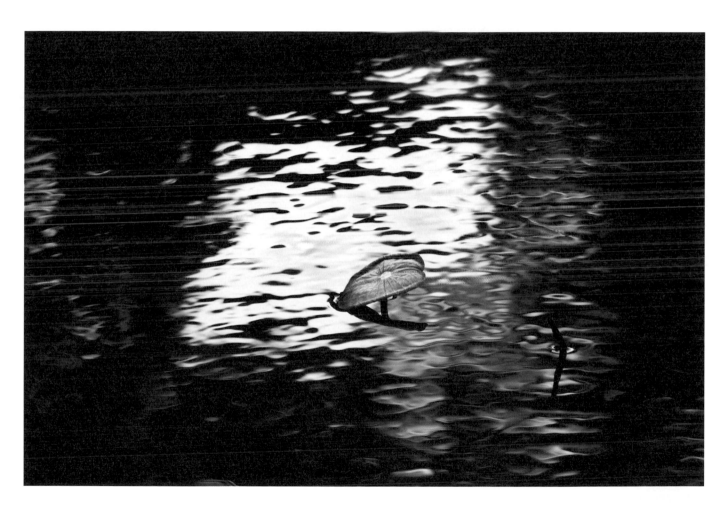

台北市植物園

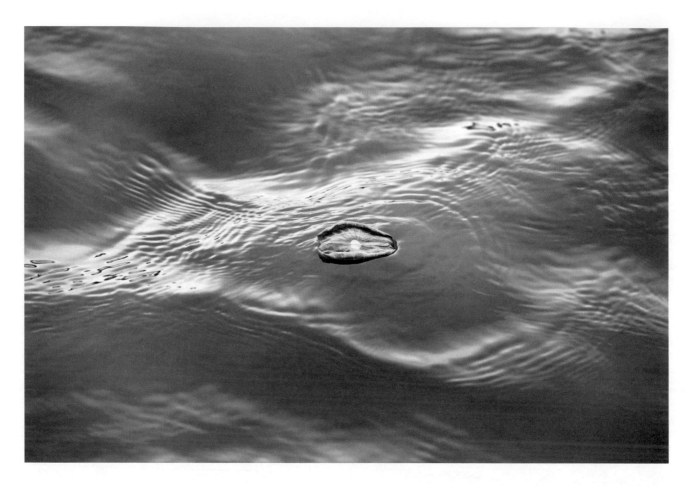

漂浮　　　晨曦中，一片荷葉漂浮在綠浪中。層層的波紋，晃動春天的
新葉，晃動時光的夢田。

心心相印

2020年的二月某日，天氣時陰時晴，為了拍攝春天剛長出的荷錢，我在荷塘邊等待，等陽光，等微風，等載著露珠的稚嫩荷葉靠近，於是按下快門，按下心心相印的一刻。

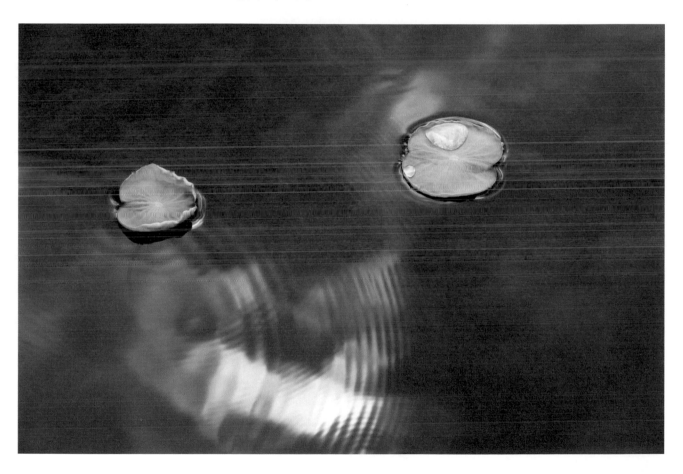

新北市雙溪

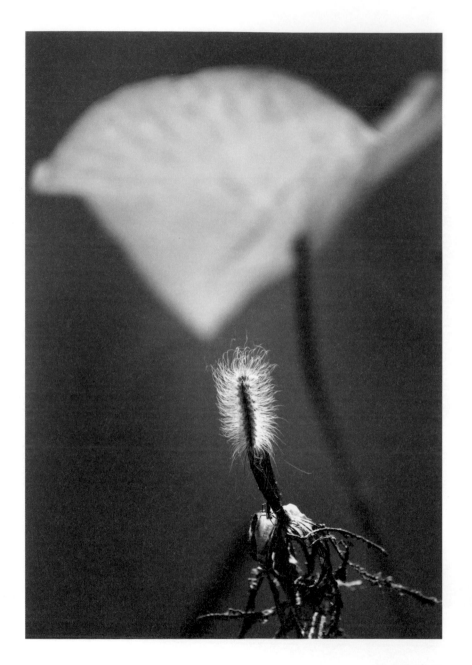

驚蟄

寒冬過去，天氣轉暖，一隻閃
光苔蛾結束冬眠，爬到枯荷上
覓食。枯荷、新葉，尋找食物
的蛾，直指春天的意象。

新北市安坑

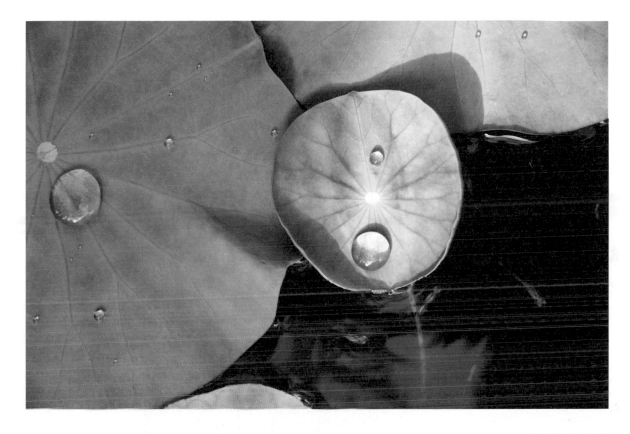

嘉義縣大林鎮

晨光　　綿綿春雨過後，種在老家院子的荷，清澈明淨。留在荷葉上的水珠，晶瑩剔透，池中小魚嬉戲，晨光行來，我按下快門，留住那一道光。

春分　　2020年立春過後，新北市雙溪的荷花開始發芽長新葉，小荷葉挺出水面，迎著微風，像一艘小舟渡過時光河。

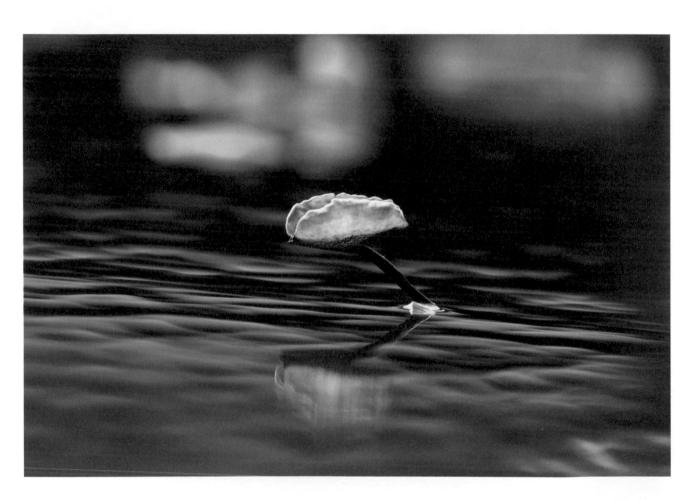

新北市雙溪

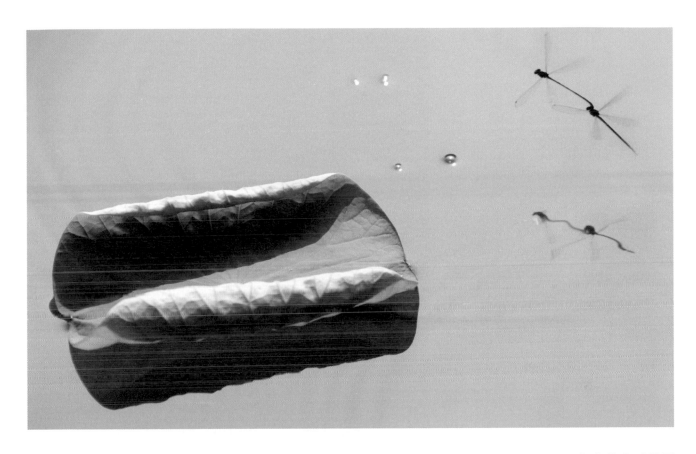

台北故宮至德園

蜓繞方舟渡　　　荷葉捲曲如方舟，一對豆娘（紅腹細蟌）比翼飛來，
準備坐船，跟著春天去旅行。安靜的荷葉，動態的豆
娘，水珠在動靜之間寫詩。

相見歡

靜謐的荷塘，一隻粗鉤春蜓，
鼓動翅膀，飛向新生的荷葉，
彷彿想閱讀一卷春天的詩。

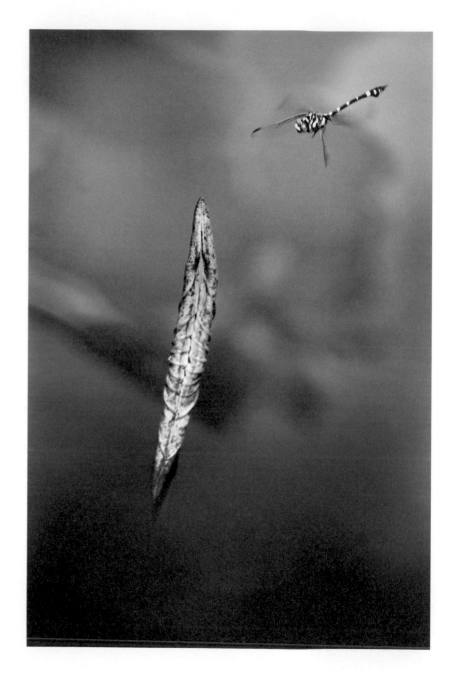

新北市安坑

36

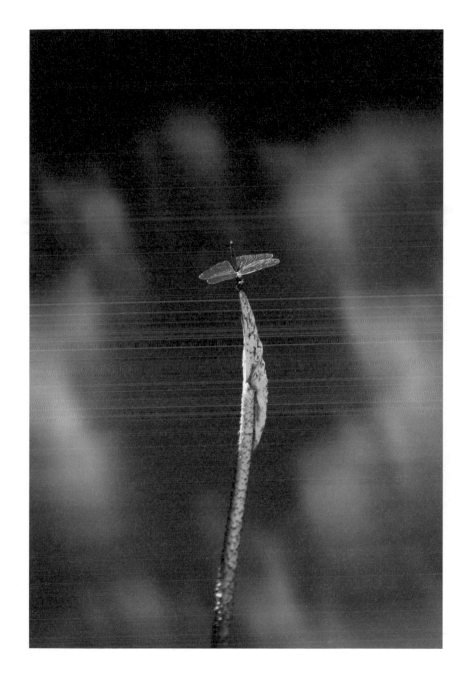

新北市安坑

獨 舞

　一隻紫紅蜻蜓在春光裡停棲。昆蟲專家唐欣潔告訴我，牠在小荷尖上「倒立」的姿勢是在躲太陽。而我的觀景窗裡，紫紅蜻蜓躲太陽時，有如芭蕾舞者踮著腳尖跳舞。春風微笑，浪漫與科學的兩個方向，各有重量。

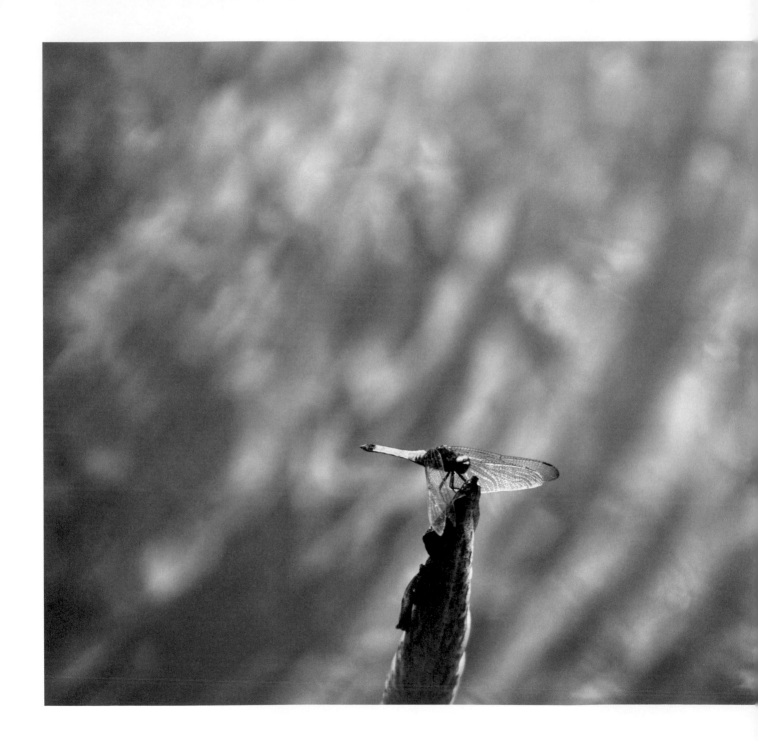

38

新北市安坑

搖曳

荷塘陽光豔麗，水波金黃，春風吹拂，鼎
脈蜻蜓立在小荷上，我心搖曳。

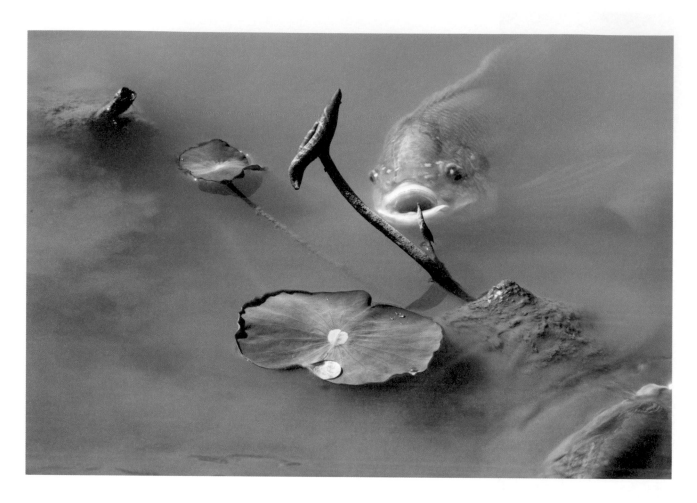

桃園觀音蓮荷園

問候

春雨滋潤，小荷發芽了。魚兒探出水面，彷彿向小荷道
早安。而我正巧經過。

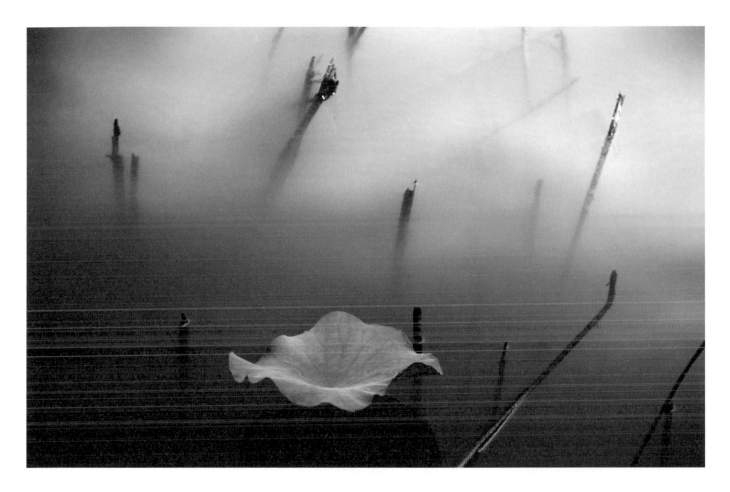

新北市安坑

初 春 　荷塘初春，枯荷仍在，枯梗仍在。經過寒冬，枯荷孕育出新
生的「尖尖角」，一張寬大肥厚的荷葉，盛滿晨光的祝福。

41

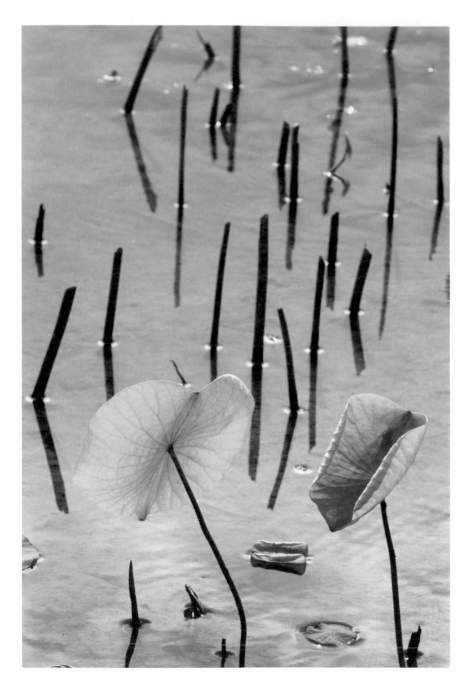

前世今生

春天在哪裡？春天在荷葉
間。殘荷敗葉中點點青翠。
陽光在嫩綠的荷葉上寫詩。
春天在荷處。

新北市雙溪

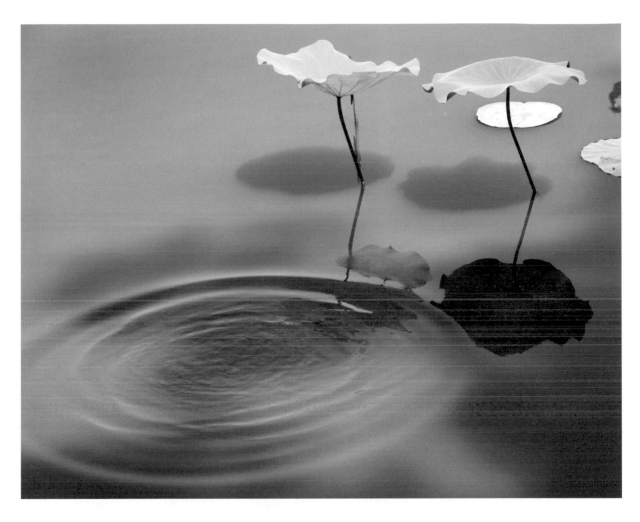

新北市安坑

雙 影 起 漣　　碧波中，兩把綠傘，撐開春天的美景，水面漣漪是水底魚
　　　　　　　　兒吐出的讚美。

探問 　　　　一隻朱背琵蟌停在捲曲成心形的荷葉上，探問季節的相思。

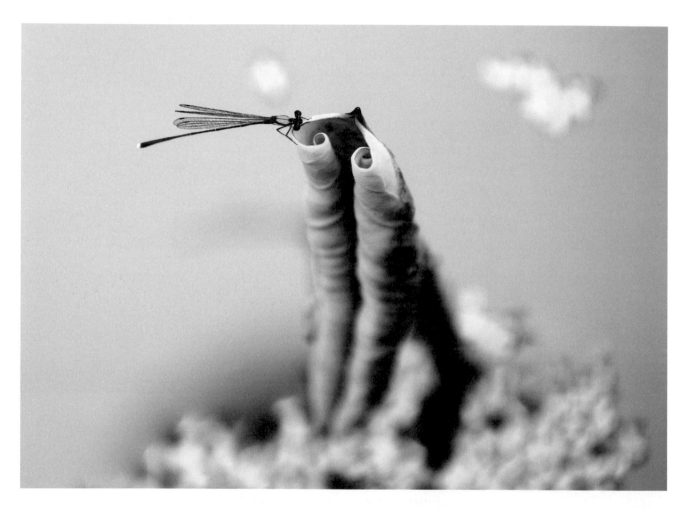

台北故宮至德園

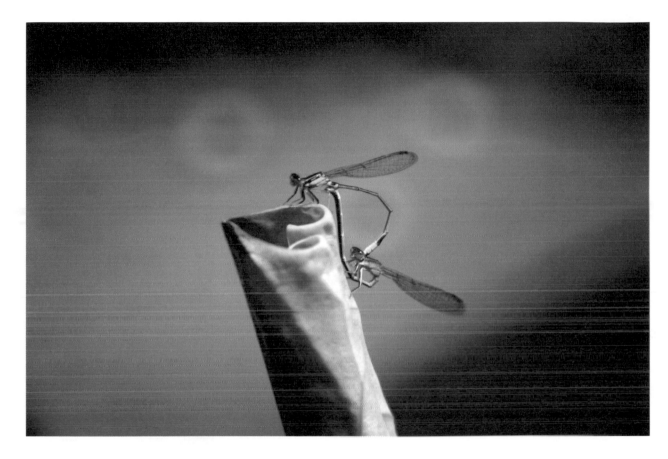

愛落荷處　　拍到兩隻豆娘共同製造出一個心形。不解，請教昆蟲專家
唐欣潔，才知道這是兩隻豆娘（青紋細蟌），上為雄豆
娘，下為雌豆娘，在捲曲成心形荷葉上交配。

愛的昇華

荷葉上，兩隻藍色豆娘在連結，好像接下傳承的棒子。昆蟲專家唐欣潔告訴我，其實這是兩隻葦笛細螅在交尾，交配完後，雄蟲會挾著雌蟲產卵，監督雌蟲產下自己的後代，雄蟲會飛拖著雌蟲到水域下卵，確定雌蟲完成任務才放走，以確保其有後代可以繁衍。

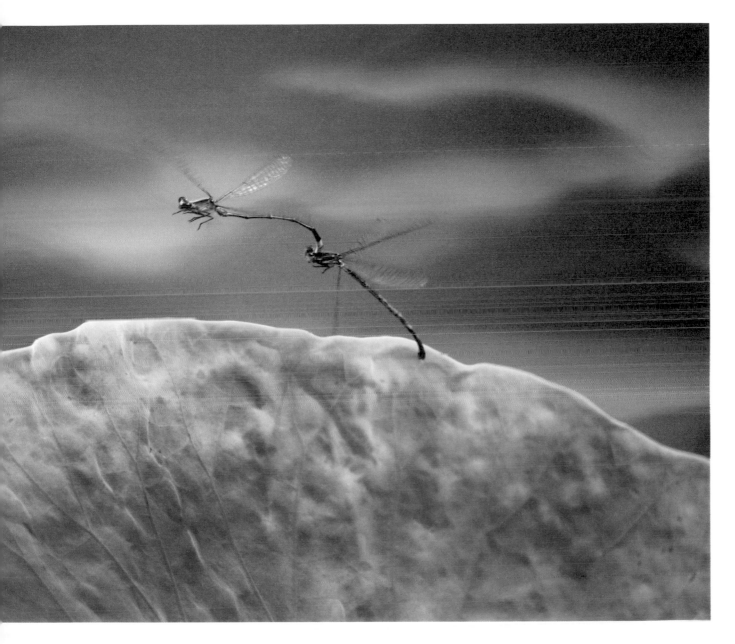

新北市安坑

你的眼睛是我的窗子

詩／歐銀釧

記得飄浮的香氣
記得藍色的花瓣
記得閃電的光
在夢境的邊界
天長地久
兩顆心
尋尋覓覓
海洋的線條和氣味
晨曦手舞足蹈
你的眼睛是我的旅行
我的窗子

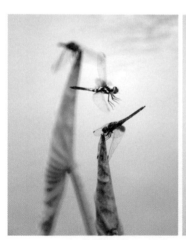 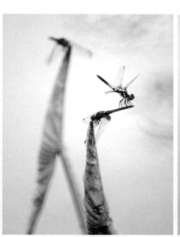 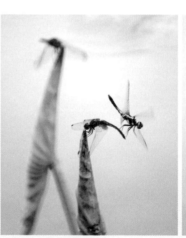 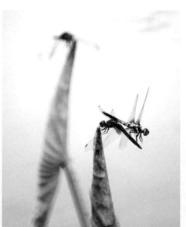

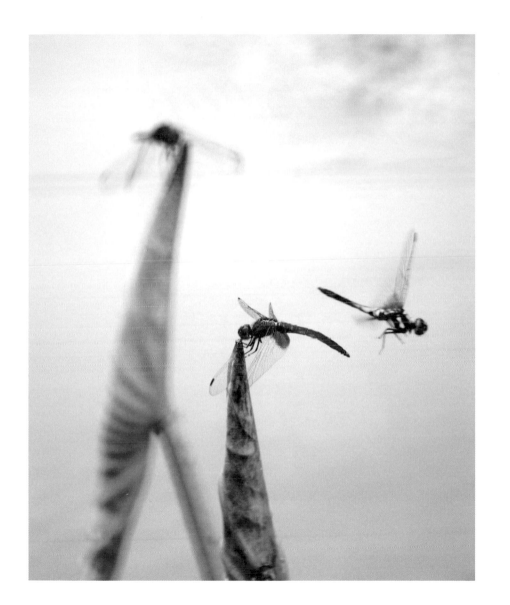

台北故宮至德園

愛

剛到至德園,我看到兩隻紫紅蜻蜓站立在捲曲的荷葉上,趕緊拿出相機裝上近攝接環及500mm反射式鏡頭,對好焦距拍攝時,一隻橙斑蜻蜓突然飛來,於是,形成二隻蜻蜓互動的畫面!

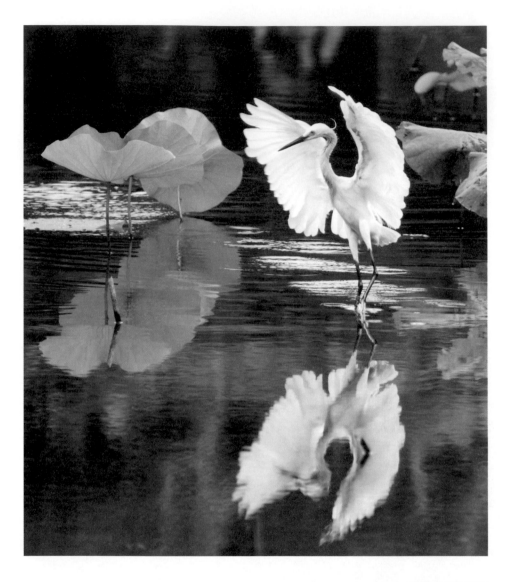

晨 舞　　白鷺張著翅膀，與荷葉共舞，舞動波光，舞動風，舞
　　　　　動我的快門。

悠 遊　　　一隻紅冠水雞游過荷葉，劃開水面，漣漪波光，驚醒春日
荷塘。

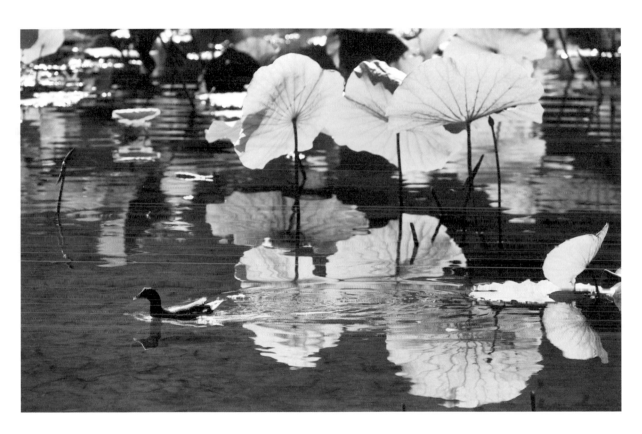

台北市植物園

51

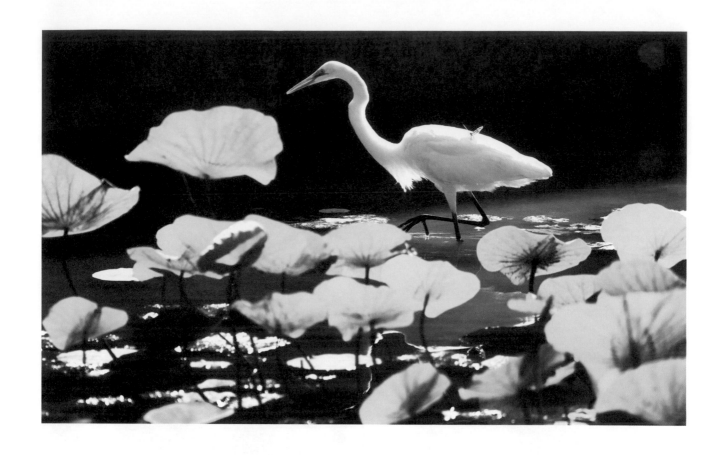

春遊　　一隻白鷺飛到荷花池覓食，一隻蝴蝶停在白鷺背上，跟著
郊遊去。沒多久，一隻紫紅蜻蜓停在白鷺頭上，大家一起
和白鷺去遠足。真是有趣的春天早晨。

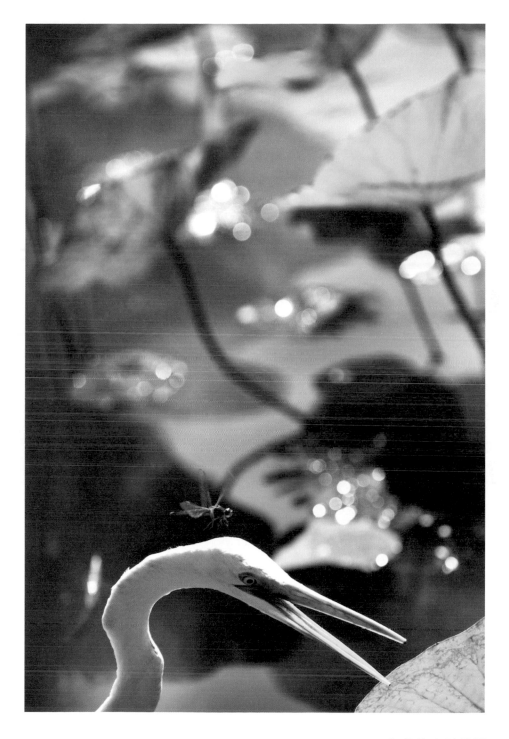

台北故宮至德園

踏青　紅擬豹斑蝶停在荷葉上，豔麗的橙黃色翅面，帶著春天的祝福，來到荷塘，橙黃與嫩綠，翩翩起舞。

台北故宮至德園

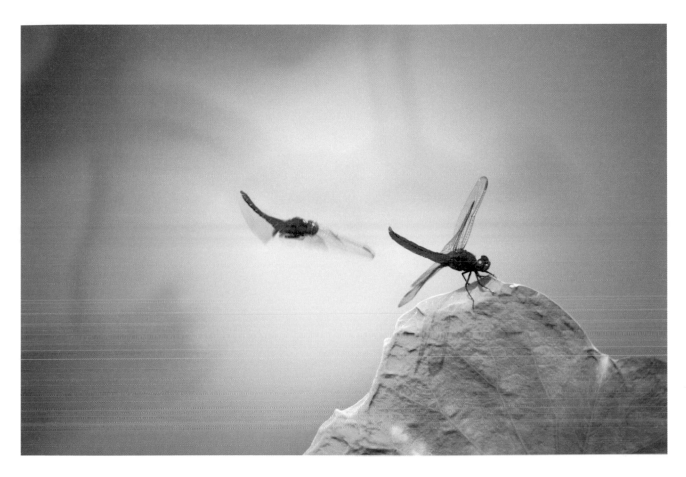

追隨　　　兩隻猩紅蜻蜓飛來探訪碧綠的荷葉，紅與綠，動與靜，早
安，春天的一首歌。

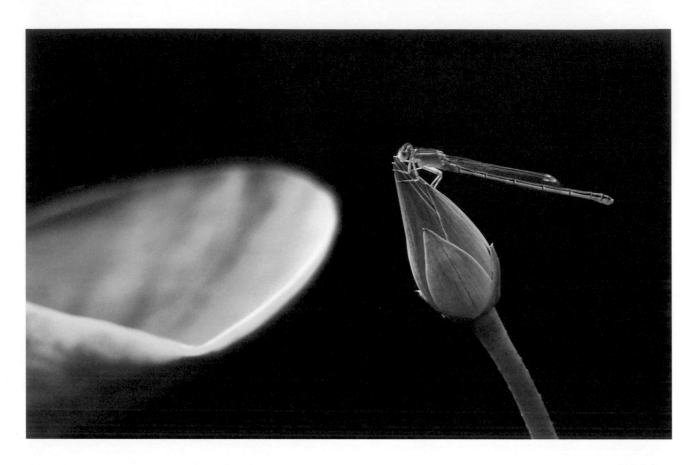

南京藝蓮苑

親 吻　　　一隻青紋細蟌（未熟雌蟲）親吻小荷，這是等了許久的相
　　　　　　思吻，穿過時間的荷，最深情的吻。

滿庭芳

荷葉映日，葉脈分明。一朵住在春天的荷花，含苞待放，探問生命的路徑。

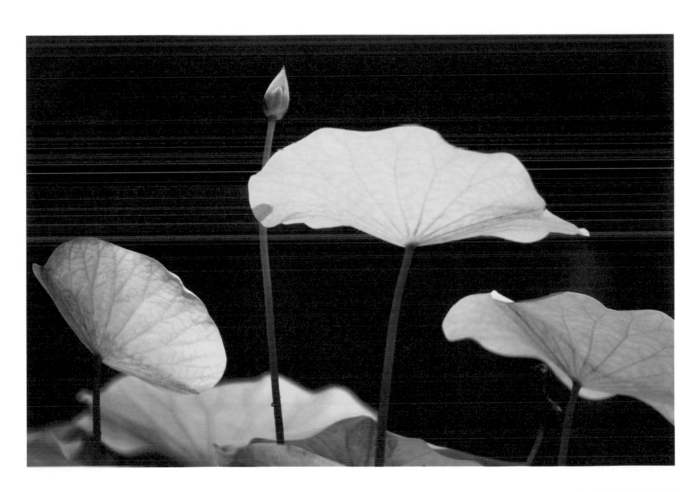

台北故宮至德園

我的夢

含苞的荷花，靜美。一朵荷在春天的早晨，探尋風中的夢。

新北市金山

台北市植物園

含羞　　有一朵荷花含苞待放，我天天去看她，某日，一瓣荷花展開，像美人輕啟朱唇，我聽見她嬌羞的話語，聞到淡淡清香。晨光灑落，鏡頭也害羞，青翠荷葉占去大部份，只留下一點點帶著晨曦的花瓣，彷彿「千呼萬喚始出來，猶抱琵琶半遮面。」

追夢　春風吹拂，紅蜻蜓（善變蜻蜓）聞著荷香而來，和荷花說悄悄話，含苞待放的荷花似乎欲說還羞，欲說還羞。

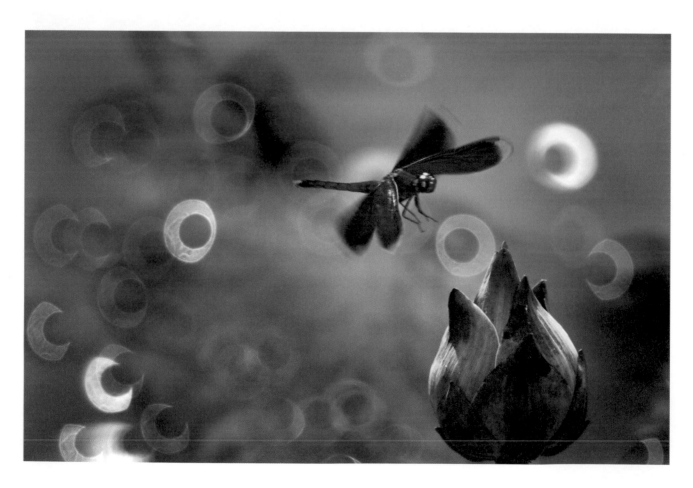

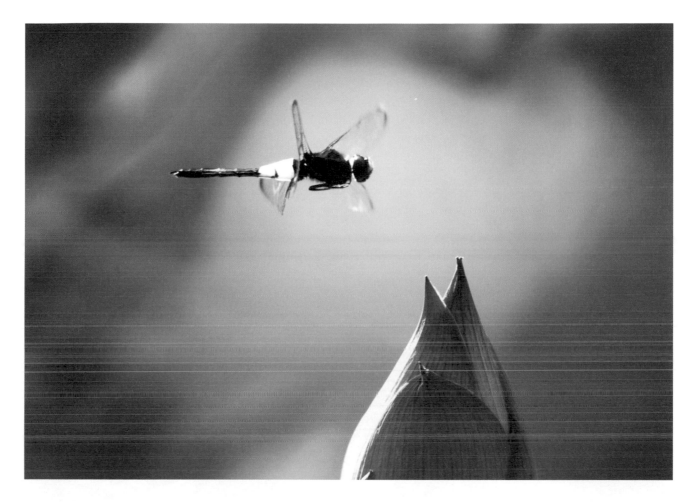

台北故宮至德園

待哺　　一朵春荷張著小嘴，好像是春日巢中的小鳥，等著黃紉蜻蜓
　　　　　來餵食。奇妙的景象。

擁抱　　一隻猩紅蜻蜓（未熟雄蟲）張開雙臂與含苞的春荷深情擁
抱。離別許久，終於等到春日相見。

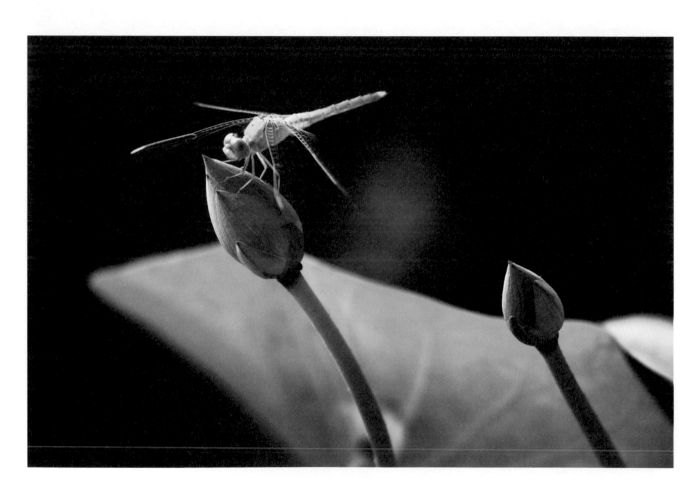

南京藝蓮苑

細鉤春蜓

一隻細鉤春蜓和尖尖的小荷談心。我們在季節裡等待，終於在春天荷塘再相逢。

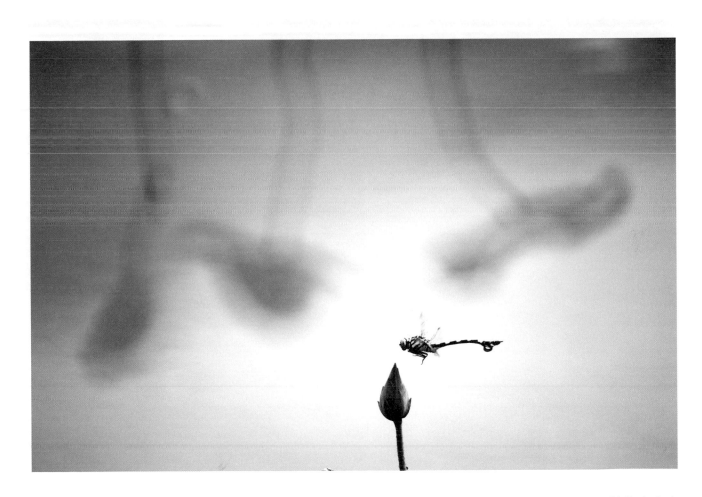

新北市金山

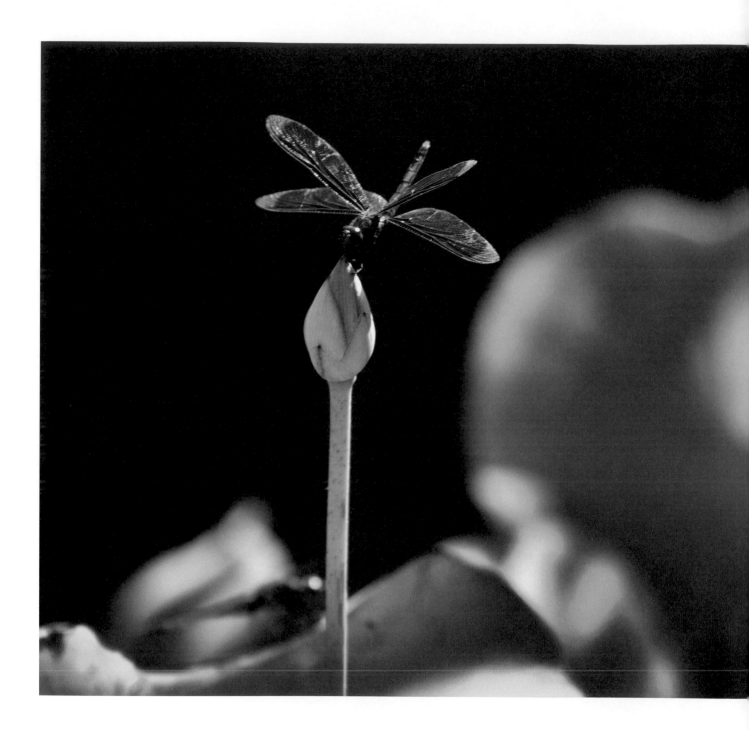

美好的相遇

善變蜻蜓緊緊擁抱小荷，陽光、荷葉都被
美好的相遇感動了。

台北故宮至德園

寄存在時間之外

清晨六點十一分三十七秒
一朵夢遲到
薄翼穿梭
風摒住呼吸
昨天的枝葉
尋找明天的月色
前天的字跡
尋找記憶的地圖
一朵夢隔離
一朵夢綻放
目光在一條河上
我們要活著
一朵夢荷
寄存在時間之外

晨曦　浮萍、荷葉，荷塘滿碧綠，一朵將開未開的粉紅荷花，獨自迎晨曦，讚美陽光與微風，輕聲歌唱。我靜靜聆聽，感動不已，按下快門。

台北故宮至德園

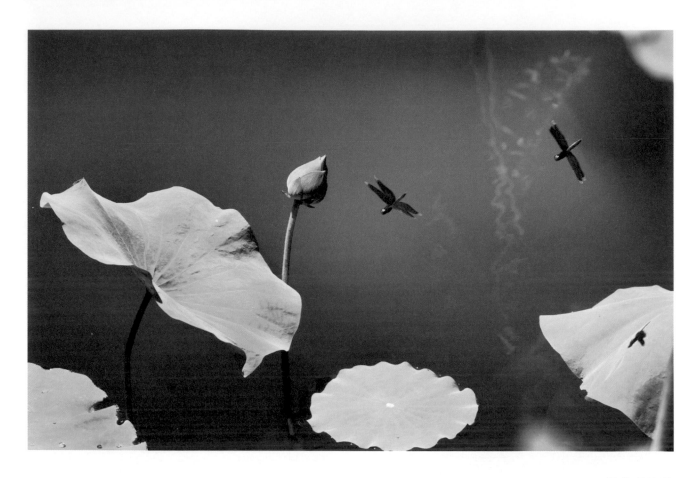

新北市安坑

比翼雙飛

在安坑的荷塘最角落，上午十點鐘左右，太陽從竹林縫中照進荷塘，荷花、荷葉、水面，構成美麗的畫面，但總覺得太靜態，希望能有蜻蜓飛過來或停在花苞上，為了想完成心中的構圖，連續去了六天，終於拍到幾張。

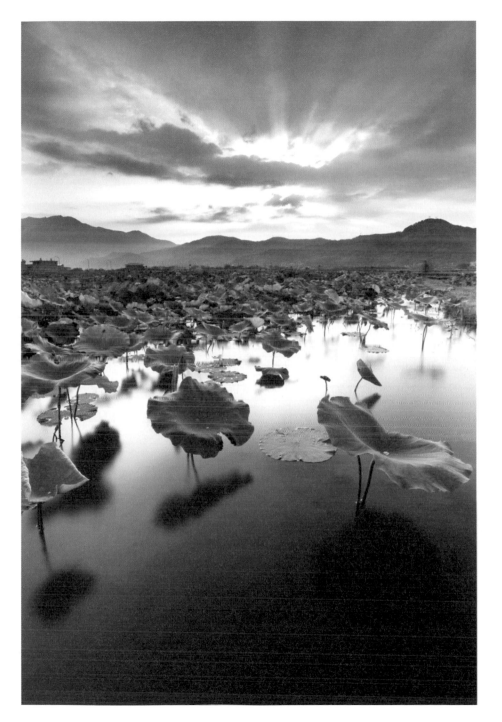

波平十里鋪綠雲

荷葉搖啊搖，搖到山邊去；晨霧飄啊飄，飄到荷塘來。雲影天光，洗滌風霜。

新北市金山

夏荷之美

　　春末夏初，荷花綻放，潔淨高雅，荷香滿荷塘。有的荷花半開，有的盛放，有的含苞待放，有的將開未開，碧綠的荷葉在夏日微風中搖曳，金黃色的花蕊、綠葉上的露珠、嫩黃色的蓮蓬，處處是美，充滿夏日的味道，令人流連忘返。

　　此時，荷塘訪客絡繹不絕。蜻蜓、豆娘、蝴蝶、蜜蜂、青蛙、魚兒、紅冠水雞、白鷺鷥、翠鳥……，繞著荷花轉。

　　台北故宮至德園在荷花專家張正雄老師細心照顧下，荷花品種近百種，園內生態特別好，常看到那調皮的蜻蜓、蜜蜂、蝴蝶，搧動翅膀，在花間嬉戲。依我觀察，蜻蜓最懷舊，常常在荷花花瓣間停留，好像有說不完的話。

　　夏日的台北植物園除了荷花勝景吸引人們之外，我常遇見紅冠水雞、白鷺、翠鳥，在荷塘覓食。每年夏天，畫家、攝影愛好者都不忘來到此地，捕捉荷花倩影，傾聽荷塘說故事。

　　2019年夏天，應中國荷花育種大師丁躍生先生的邀約，我前往南京，參觀他所策畫的池杉湖濕地公園荷花節，在那兒欣賞他所展示的數百種荷花，以及許多新品種。

文／吳景騰

連續四天，好友曼儂婚紗攝影公司老闆劉捷每天早晨六點把我送到南京藝蓮苑拍攝荷花，一直到太陽下山，才來接我回旅社。那是很特別的四天。我近距離拍攝園內荷花，有紅的、白的、黃的、粉的，有單瓣、複瓣、重瓣、千瓣等各式各樣的荷花，每一種都很漂亮。

　　我在這個荷花節看到許多台灣看不到的品種，日日在美麗的夏荷中，想留下婉約之美，但是，當有太多選擇時，往往不知道如何選取。猶豫不決中，我不想再看見荷花就拍，精挑幾朵觸動我心的，拍下荷花美麗身影，做為2019年為夏荷留下的心境。

　　四天之後，我搭高鐵前往福建武夷山，好友張國俊及邱汝泉兩位記者特別載我到五夫鎮萬畝荷塘拍攝荷花，這兒的荷花亭亭玉立，另有風采。由於雲層較厚，光影對比不強，荷花拍出來比較無立體感，所以我在鏡頭前放上一片壓克力板塗上凡士林，讓畫面呈現朦朧美，如詩如畫。

　　荷花高潔優雅，出淤泥而不染。我愛荷，愛她的品格，愛她的美麗氣質，愛她潔淨秀美，一塵不染，愛她淡淡的清香。

芳心未舒

2019年7月，我旅行到福建五夫鎮的萬畝荷塘，這裡盛產白蓮，不僅是「白蓮之鄉」，也是南宋朱熹的故鄉。

萬畝荷花，我偏愛這一朵。

天氣多雲，我在鏡頭前抹上凡士林，使得畫面有些虛幻朦朧。

濃淡相宜

嬌俏柔美，高潔清麗，
遠遠的就看見這朵荷
花，初夏，我來到一幅
濃淡相宜的水墨畫裡。

福建五夫

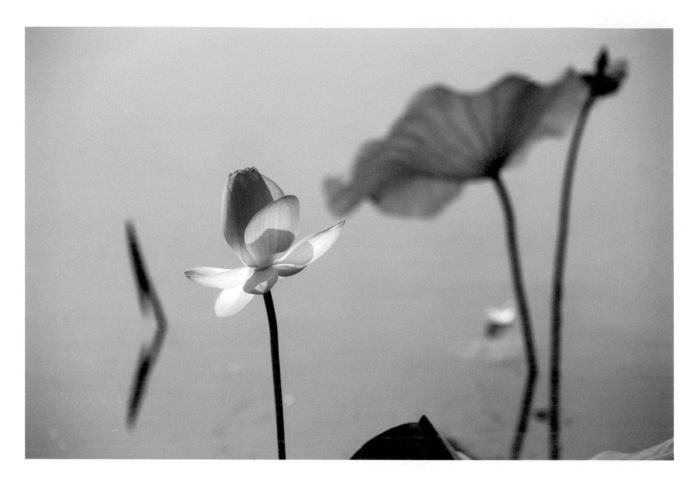

南京藝蓮苑

心花　　　初夏，陽光燦爛，我和一朵荷花談心，談旅行，談攝
影，談我漸漸走入秋天的心。荷花聽得笑起來，正是心
花朵朵開。

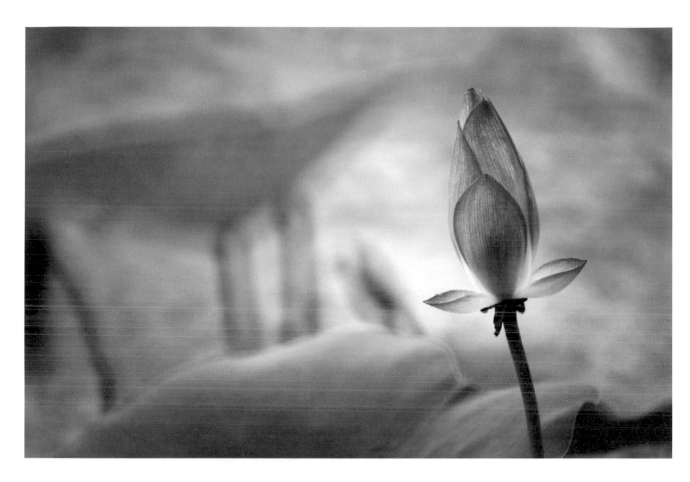

南京藝蓮苑

初綻　　　新荷初綻，不沾一絲塵埃，彷彿少女低聲吟唱。

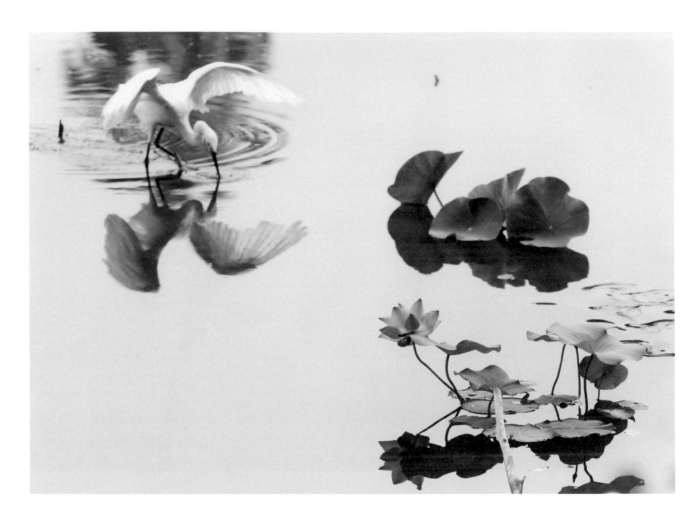

鷺影荷塘　　　水面清澈，白鷺鷥於荷塘覓食，彷彿在照鏡子，荷花
與荷葉也顧影自憐。天光雲移，水影如幻。夏日的一
場夢。

美姿

一隻豆娘（短腹幽蟌）張開翅膀，倒立在含苞的荷花上，好像在做平衡體操。

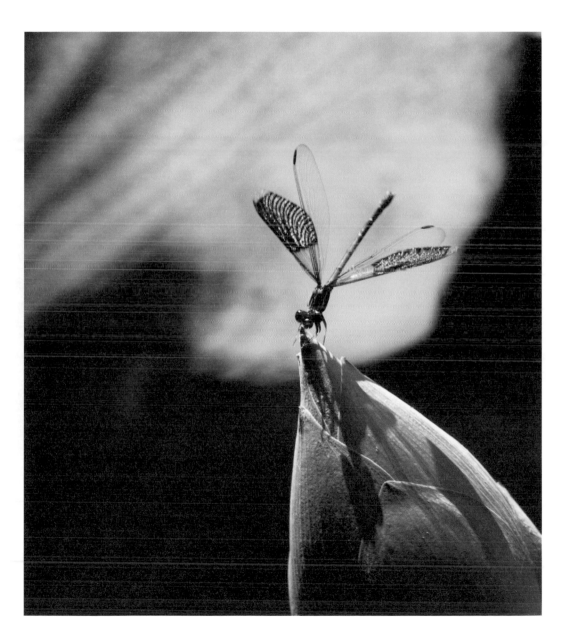

台北故宮至德園

時光

一株含苞待放的荷花，藏著時光，藏著
夢，等待知音。

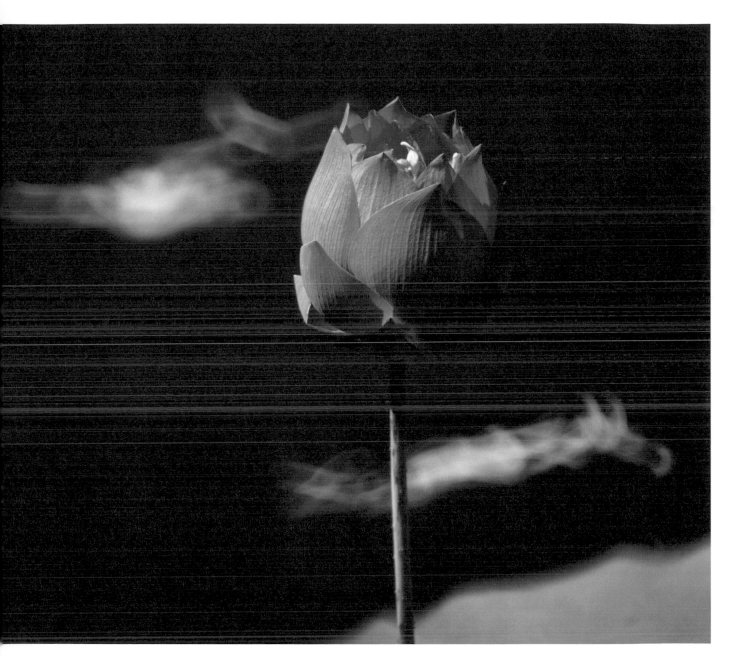

新北市安坑

79

迷失的記憶

詩／歐銀釧

好像是粉紅
淡淡的
好像是淺淺的黃
波長在565至590奈米
尋覓時光之河
似乎是絳紅
又似乎是朱紅
計算日子
丈量夢田
測試靈魂的溫度
迷失的記憶
彷彿早就在這裡等你
等一個名字
六月三日清晨八點五分八秒
相見恨晚

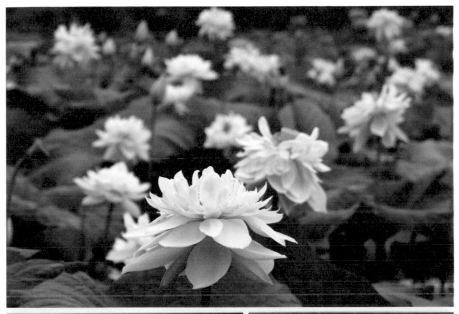

清純

追拍荷花，追到南京，荷花專家丁躍牛分享他育成的新品種：秣陵秋色（上）、神州美濃（左）、風暴（右）。好特別的名字，好美的荷花，第一次見面，相見恨晚。

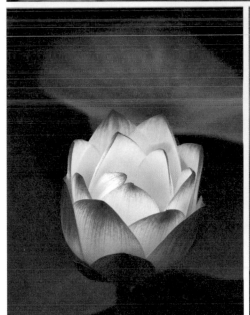

南京藝蓮苑

請問芳名

荷花專家丁躍生太神奇了，育成多種荷花新品種，我靠近她們，輕聲問：「請問芳名？」她們含羞帶怯，像一首首夏天的詩。

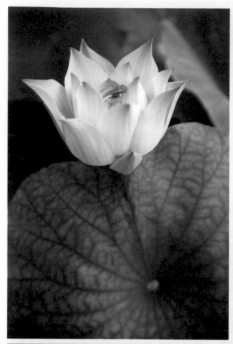
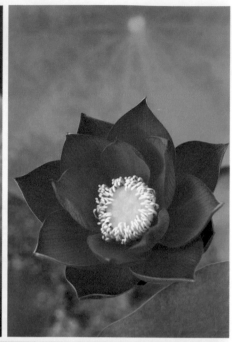
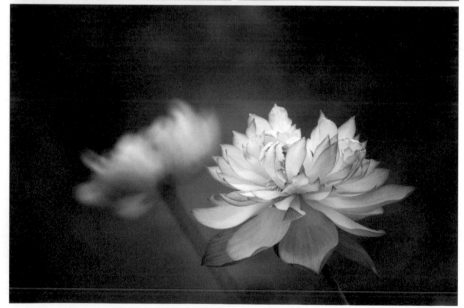

南京藝蓮苑

82

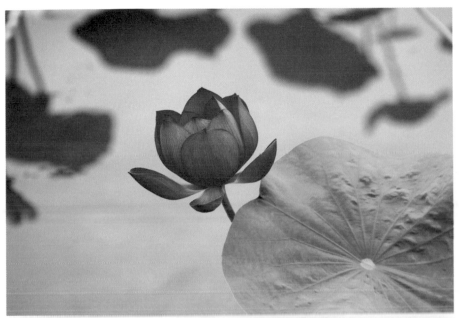

清秀

驚豔的七月，在南京欣
賞荷花新品種，太美
了，每一朵都讓我感
動，古都絳房（上）、
友誼牡丹蓮（左）、石
城翡翠（右），生命存在
著各種可能。

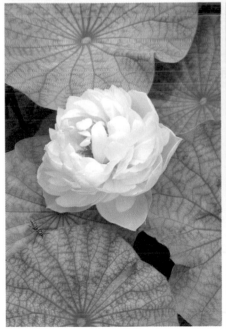

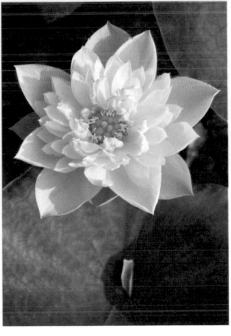

南京藝蓮苑

83

豔麗或典雅

這一日又遇荷花新品種，荷花專家丁躍生將之命名為滴血（左）、金絲猴（右上）、艾江南（右下），花色或豔麗或典雅，令人驚喜。

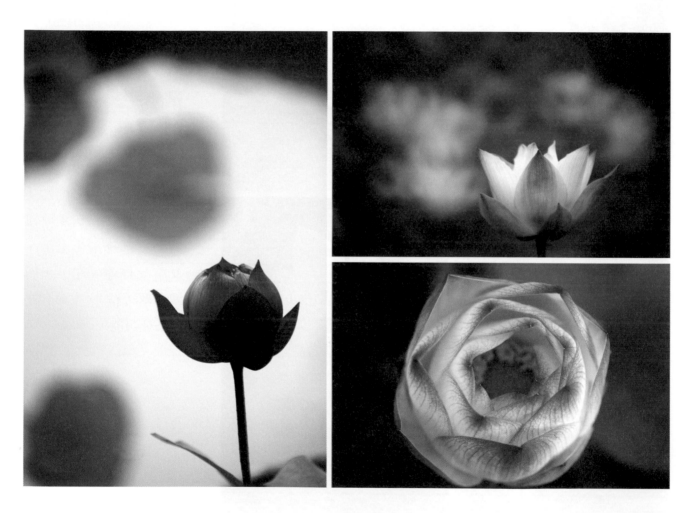

南京藝蓮苑

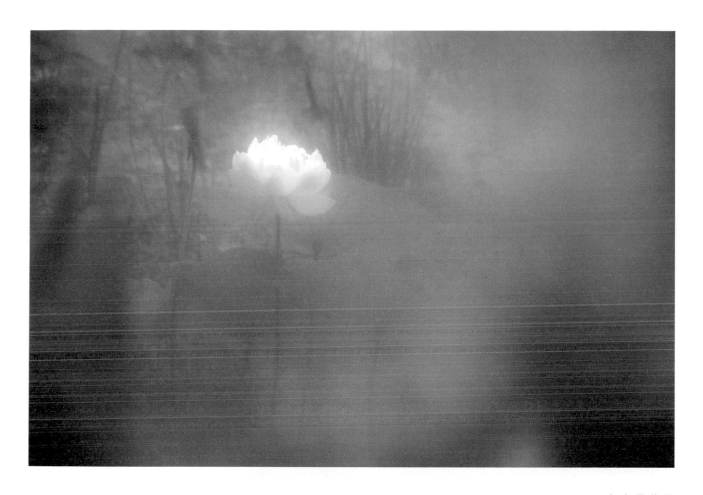

煙雨芙蓉

拍攝這張照片時,我將一片透明壓克力板塗上凡士林,置
於鏡頭前面,把荷花周圍比較雜亂的景物虛幻成煙霧狀。
於是煙雨來到荷池。

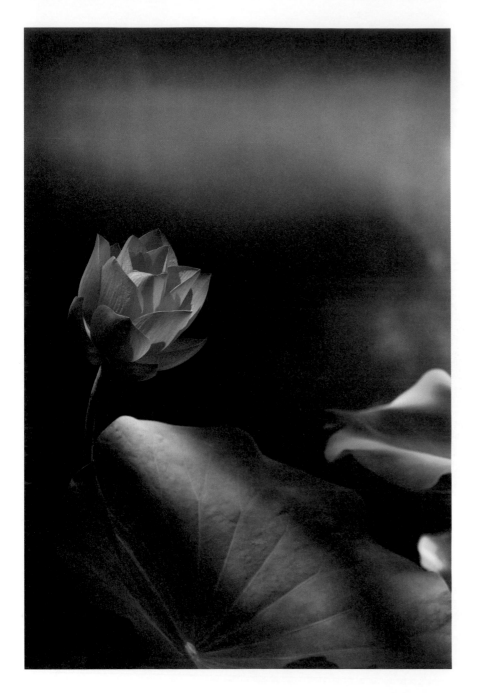

晨 光 錦 繡

晨光灑落，荷花嫣紅，荷葉
翠綠。這是一個神祕的角
落，有著特別的晨光，緩緩
在荷池刺繡，以光記憶荷花
心事。

新北市安坑

唇紅

清風徐來，翠碧荷葉隨風搖曳，忽然一朵荷進入鏡頭，荷花嬌欲語，是否正在等待心中那個名字？

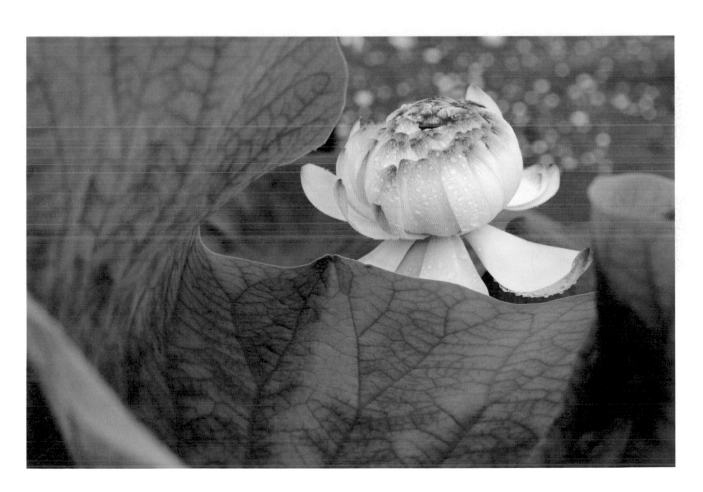

南京池杉湖濕地公園

夢荷　花苞上的露珠，剔透晶瑩，燦亮發光。這是荷花仙子夢裡最愛的珍珠。

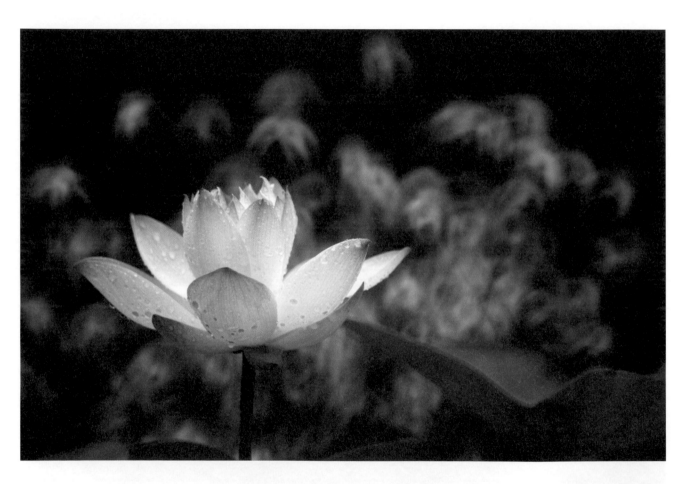

台北故宮至德園

郊遊　夏至晝長夜短，這一天中午的太陽位置最高、日影最短。我在一池浮萍裡，拍到荷葉的影子，好有趣，畫面看起來像老師帶著小朋友，大家手牽手郊遊去。

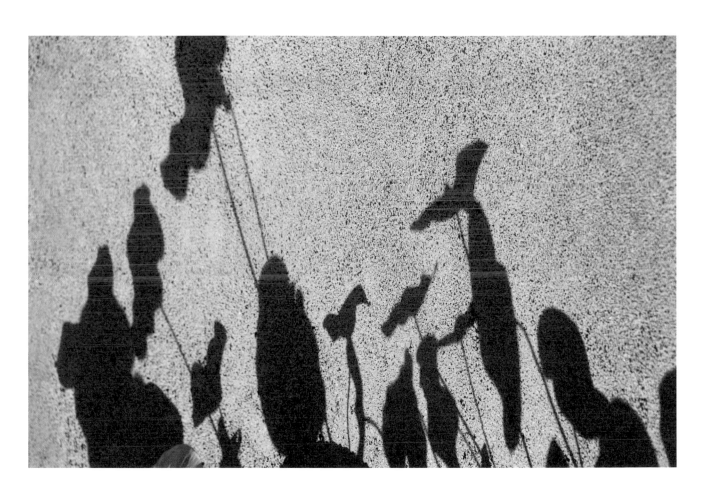

台北故宮至德園

89

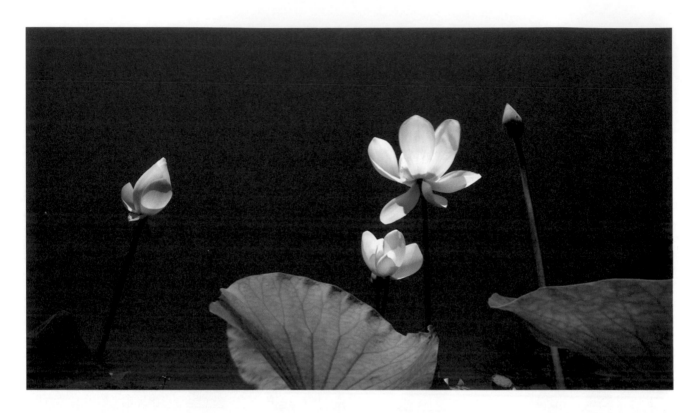

荷仙子

夏荷盛開，亭亭玉立，陽光清風，因荷而來。六月，荷仙子送來芳香。

佳人

夢中的佳人，美麗端莊，欲語還休。去年六月遇見她，一見鍾情。

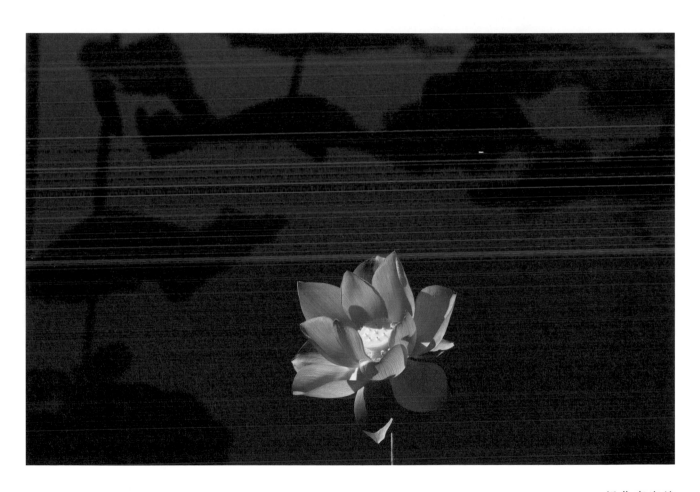

新北市安坑

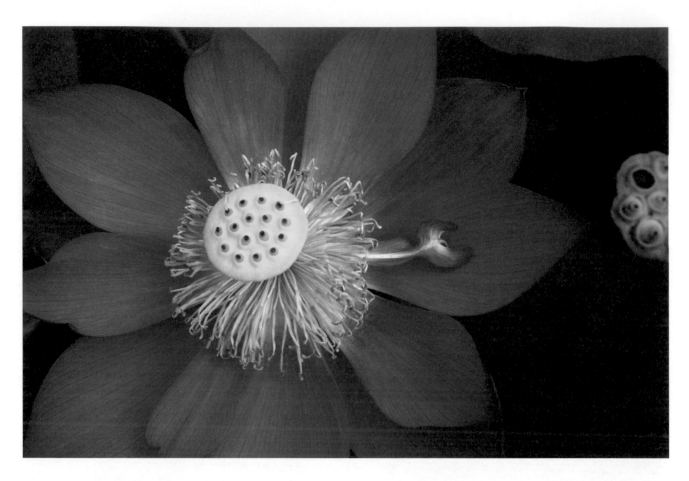

南京藝蓮苑

雄蕊變瓣

仔細端詳荷花，專家丁躍生告訴我，雄蕊變瓣是荷花雄蕊變成花瓣。複瓣荷花中間的花瓣是由雄蕊演變而來，有的花瓣還帶著花粉。植物世界真神祕。

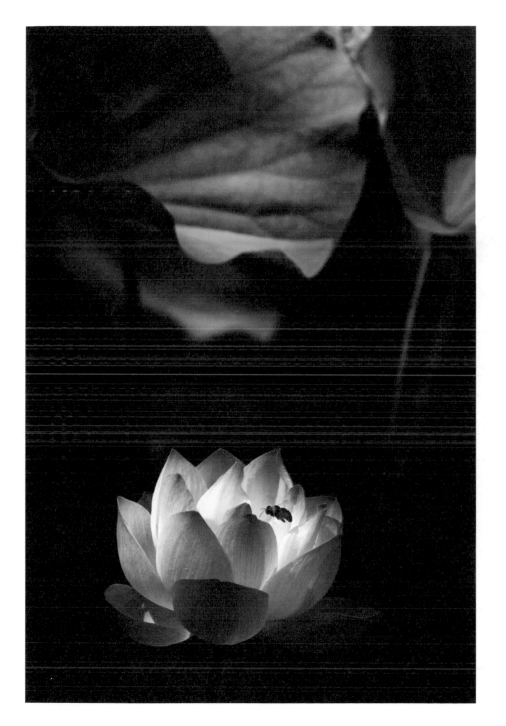

蜜語

有著深遠歷史的荷花是
一本大書，蜜蜂仔細翻
閱，每個花瓣都寫滿密
語，正需要也有著豐富
歷史的蜜蜂來解讀。密
語，蜜語，夏日最美的
語言。

新北市安坑

荷你有約

一隻小蚱蜢站在荷葉上，像是綠色精靈來到荷花世界，探訪美麗的荷花仙子。

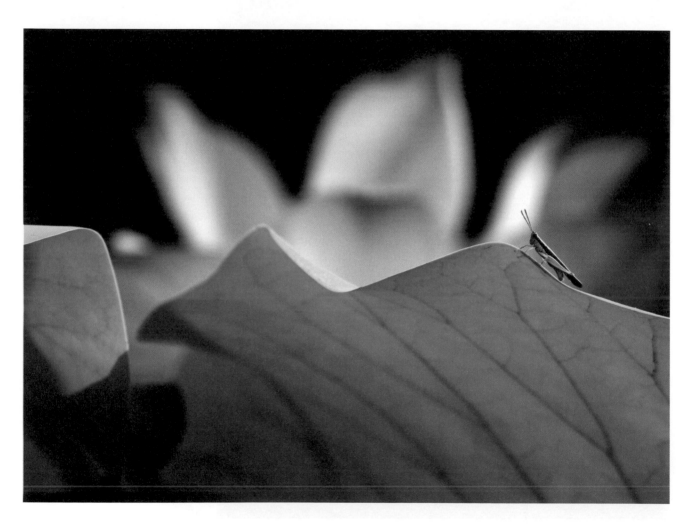

新北市安坑

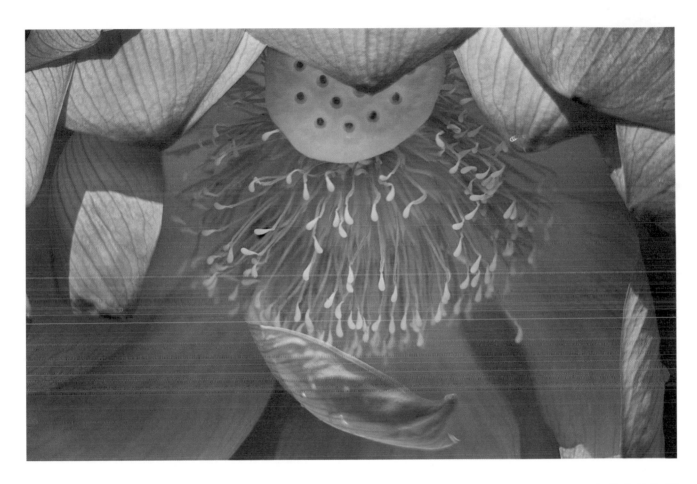

暗香浮動　　　　盛夏，荷花正在寫詩，暗香浮動，若即若離，粉紅色的屋
子，花蕊觸動靈思，最美的時光。

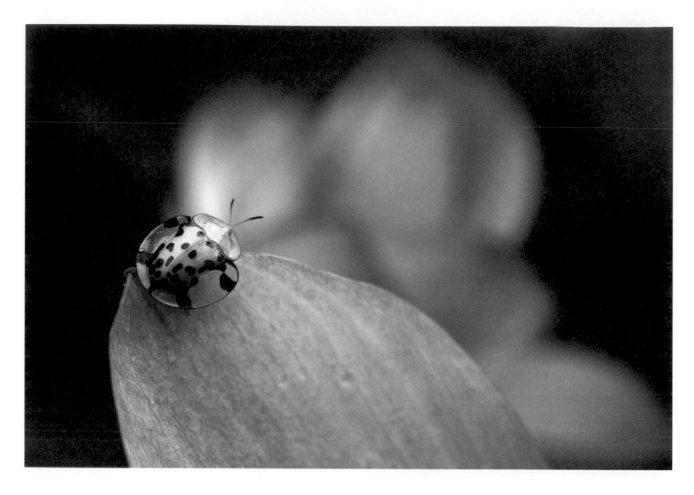

龜背金花蟲　　台北故宮至德園以種植荷花聞名，生態清新自然，荷塘更是許多鳥類、昆蟲生活的依靠，仔細觀察可以看到精采美麗的畫面。圖為一隻龜背金花蟲飛到荷花上。

瓢蟲戀花

2019年7月，一隻瓢蟲停在荷花上，當我拍攝時，突然張翅飛走。是我按下快門驚嚇到牠？真是不好意思，打擾牠與花的約會。

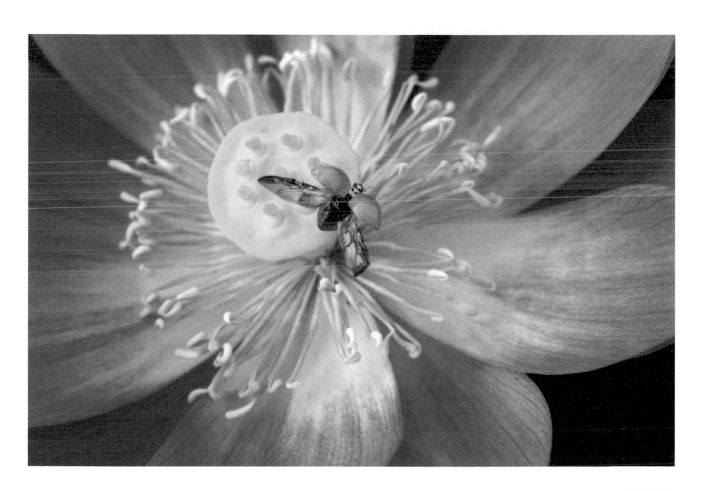

南京藝蓮苑

嬉 戲　　　翠綠的荷葉，亭亭玉立的荷花，錦鯉游來游去，微光裡，荷塘是個水舞台，每個畫面都是美麗的演出。

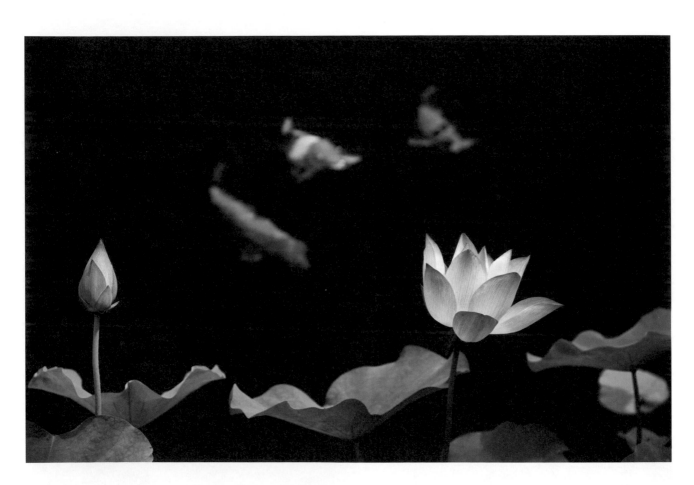

台北市中正紀念堂

情歸荷處

荷香飄動，一隻橙斑蜻蜓立在荷花上，相思夏日，情歸荷處。

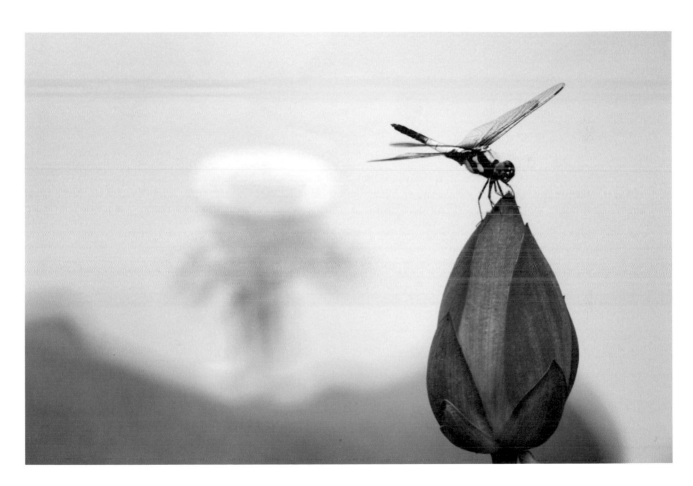

台北故宮至德園

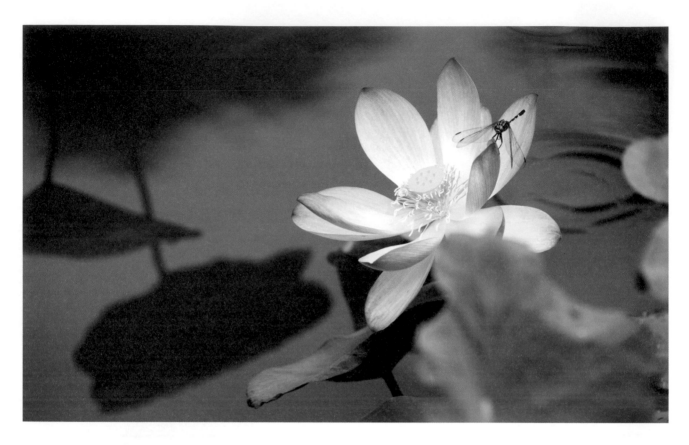

台北故宮至德園

蜓停溪客塘 一隻杜松蜻蜓停在盛開的荷花上，薄翼輕拍，隨
著微風送來荷塘幽香。

雨打荷花香

濛濛細雨，荷葉上的水滴落，一顆顆圓潤的水珠躍入池塘。一隻豆娘站在荷花上，微風清涼，如詩如畫。

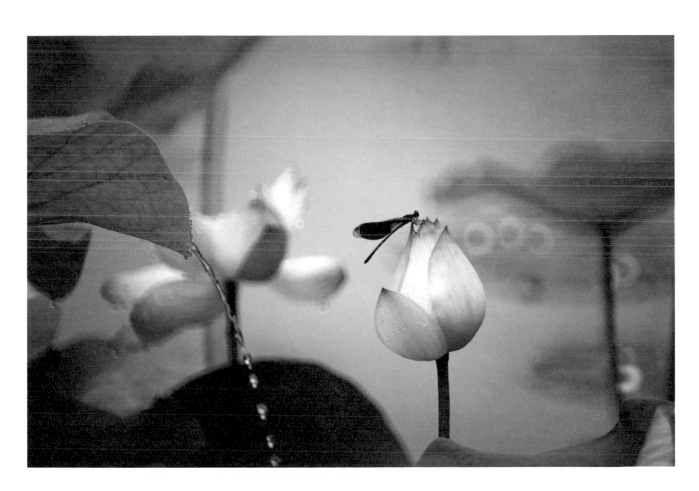

台北故宮至德園

101

五月的心

詩／歐銀釧

緩緩穿行

風靜雨停

我的翅膀帶著昨晚寧靜的月色

飛行

經過池面

經過盛開的荷

經過漫長的等待

五月住在我的心

就像去年的夏日

雨後相遇

許多話想對你說

晨間曙光

雨滴聽見我們的低語

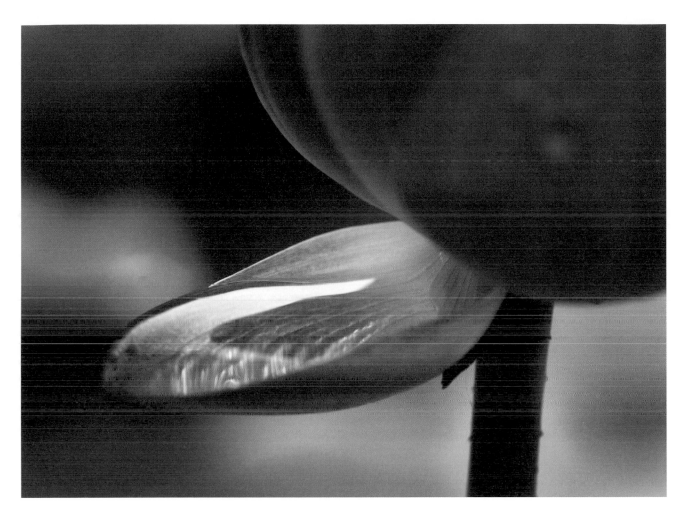

滿盈　　雨後，來到荷塘，一個花苞的花瓣，盛著滿滿的雨水，天
　　　　光雲影在其中，我按下快門，靜靜凝視許久。

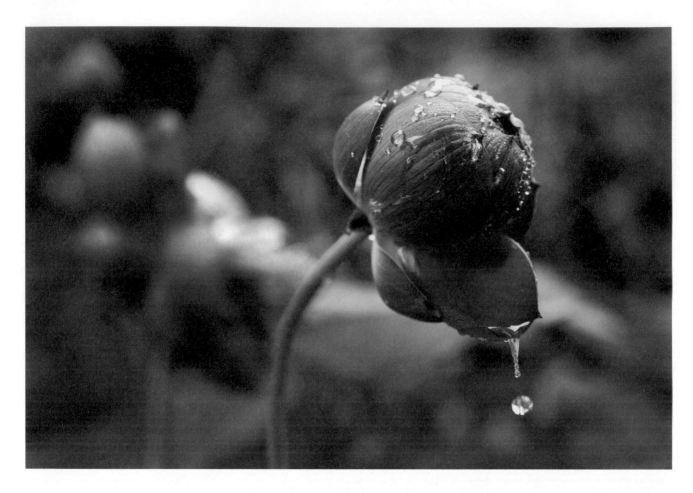

雨荷　小雨之後，一朵含苞的紅荷載著方才的雨，我看她，她看我，當一滴水珠落下，荷塘的感動盡在其中，我們在這一刻相逢。

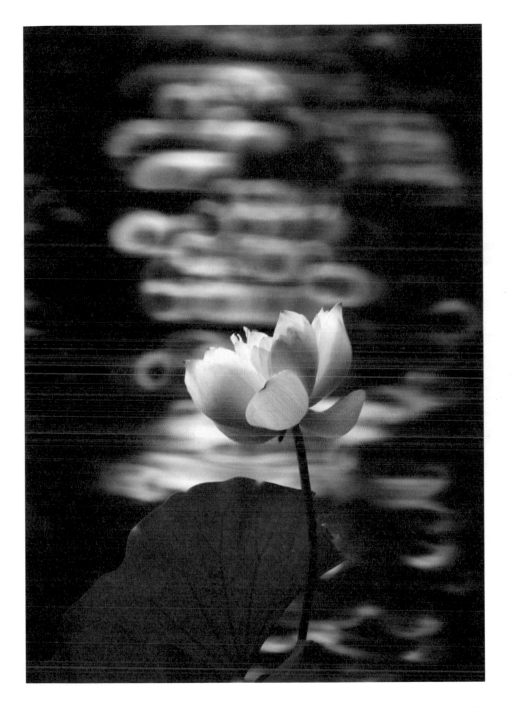

害羞

微風吹過荷塘，夏日，
一朵荷花對我細語，花
瓣純白，帶著淡淡的粉
紅色。我的鏡頭聽見荷
花綻放的聲音，有點害
羞，有點喜悅。

台北市中正紀念堂

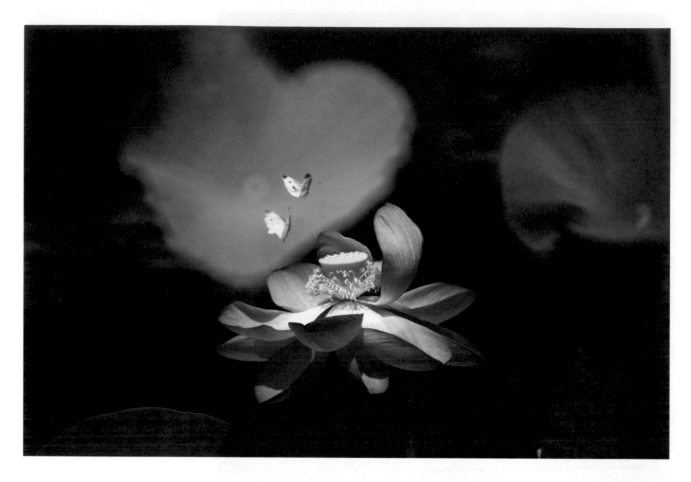

蝴蝶舞荷香

夏荷盛開，兩隻蝴蝶翩翩飛來，追逐暗香，與花細語。
為什麼常見蜻蜓停在荷花上，較少見到蝴蝶？這一日拍
到兩隻蝴蝶繞著荷花飛，請教昆蟲專家唐欣潔，才知
道：荷花的花粉、花蜜比較少，加上中間蓮蓬影響蝴蝶
吸取花蜜，所以蝴蝶比較少停在荷花上。

笑顏

荷塘雨後，清涼自在。荷花送香，荷葉盛光，一朵嬌欲語，點出夏日之美。

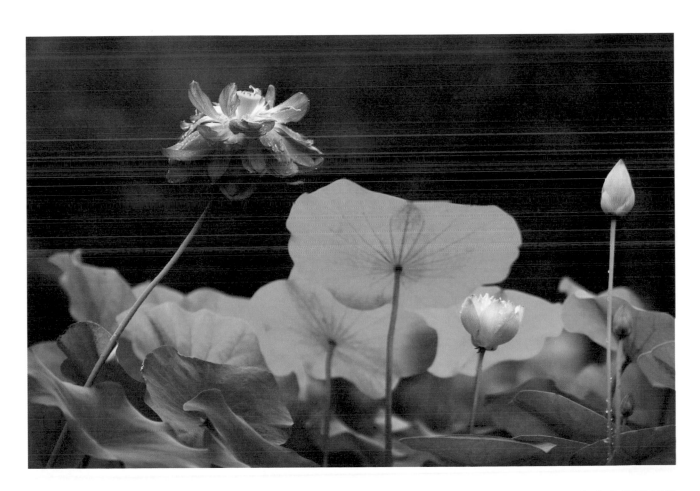

台北故宮至德園

荷花池畔

荷花池畔，荷葉的倒影，盛放的荷花，翠綠的葉子，我在觀景窗裡等待，終於等到一點水光漣漪，帶動美景。

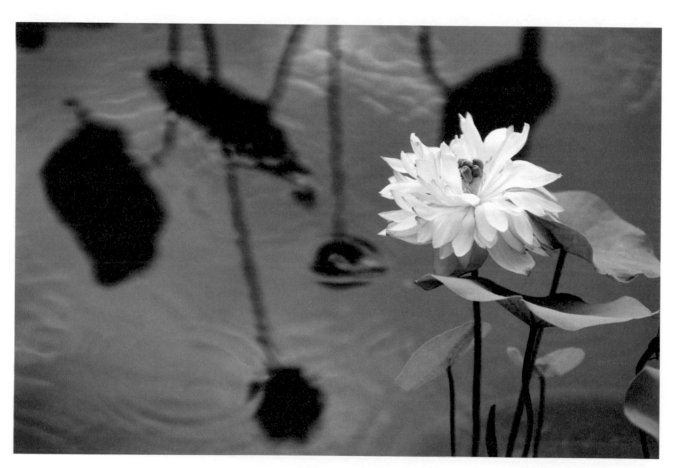

桃園觀音蓮荷園

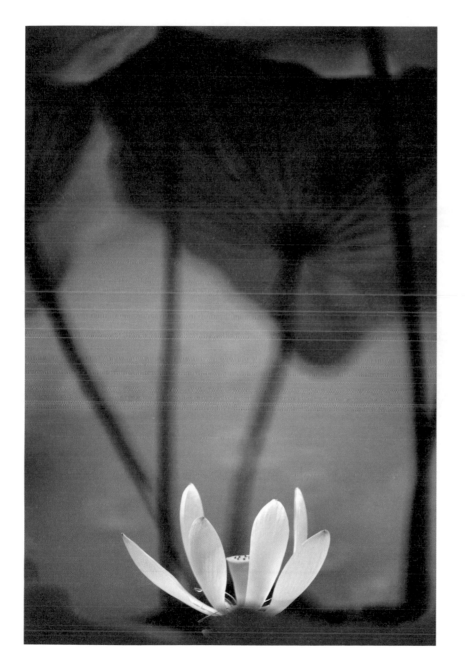

單瓣荷花

花瓣在20片以下為單瓣荷花。
這一朵荷花純潔豔白,帶一點
點淡淡的粉紅,冰清玉潔。

台北市中正紀念堂

109

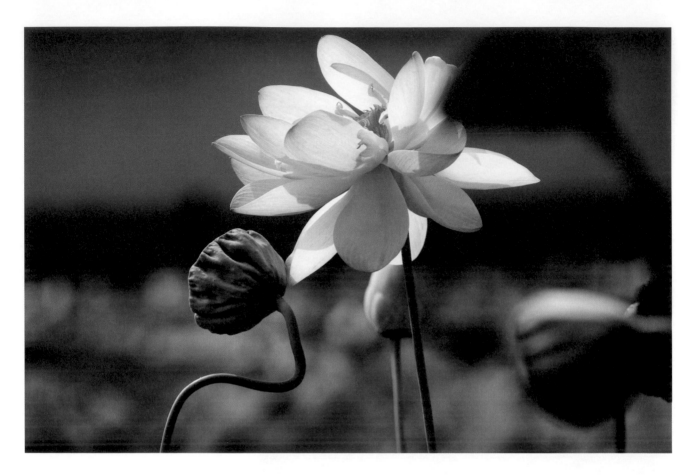

南京藝蓮苑

八月的舞蹈　　夏末荷花，八月的舞蹈；霓裳羽衣，歡欣的祝福。

110

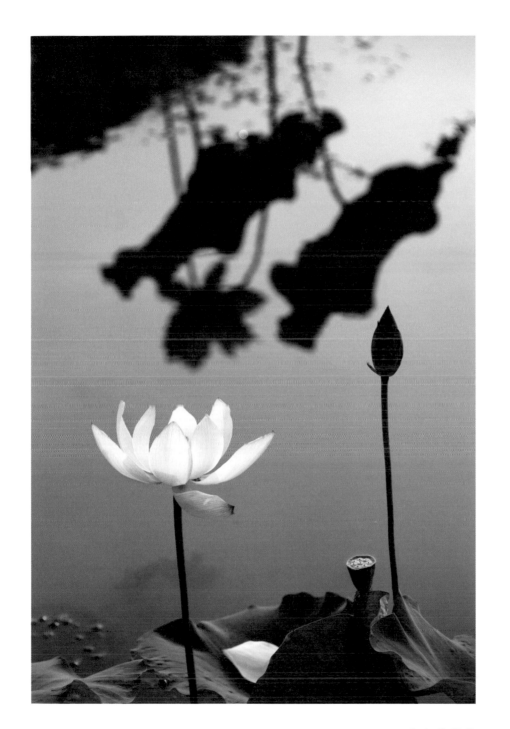

南京藝蓮苑

四代同塘

夏日展開荷塘畫卷，夏荷
一家子四代生活在一起，
其樂融融。

記憶的香氣被風吹亂了

詩／歐銀釧

當你轉身

夏天迷路了

蝴蝶靜止不動

當你轉身

一朵烏雲來到窗前

月光失去夢境

星星掉落大海

花瓣零落

留住六月的光線和天空

留住擦肩而過的清晨

誰能把分針秒針藏起來

誰能按下離開的隱藏鍵

記憶的香氣被風吹亂了

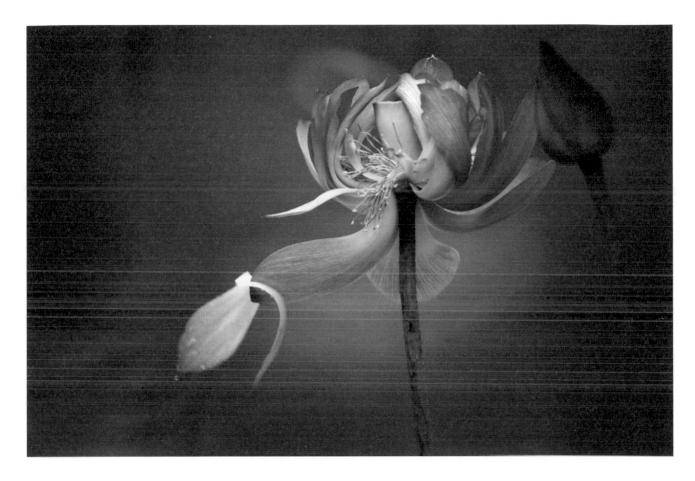

離情依依　　一株開始凋謝的荷花，花瓣掉落到另一片花瓣上。依依不
捨，道盡離開的悲傷。

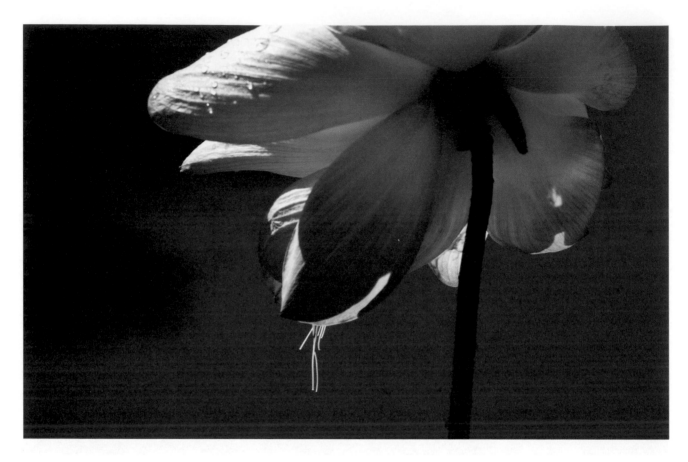

轉 身　　　細雨敲荷。荷花亂了妝容，轉身落淚。美麗背影，刺痛
　　　　　　　我心，鏡頭也傷心。

114

時光的船

滿池翠綠，一片花瓣落在浮萍上。粉紅扁舟，流浪的花瓣，有如尋找夏日時光的船。

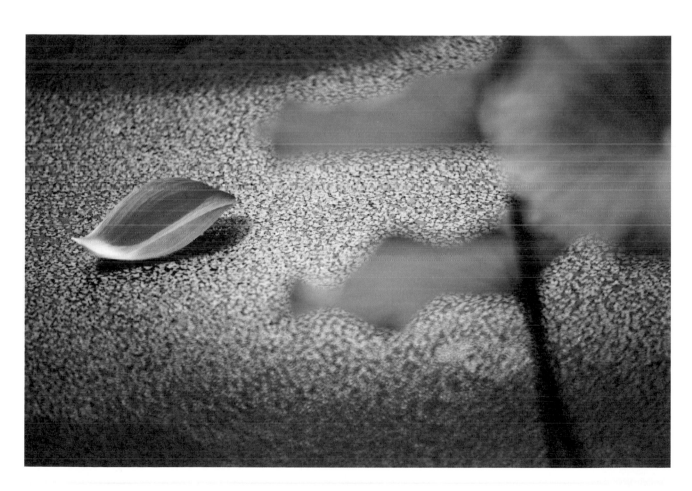

十萬分之一的偶然

詩／歐銀釧

在回家的路上
一池湖水藍緩緩轉身
八月三日上午六點零七分零五秒
往過去尋
往未來追
我被隔世的思念淹沒

曙光長出翅膀
超出規律和常情
花芽遇到十萬分之一的偶然
不快不慢不早不晚不可思議

一朵並蒂蓮睡眼惺忪
吐蕾落瓣結果
停在靜止的時間
等待五百年前我們合寫的
一首詩

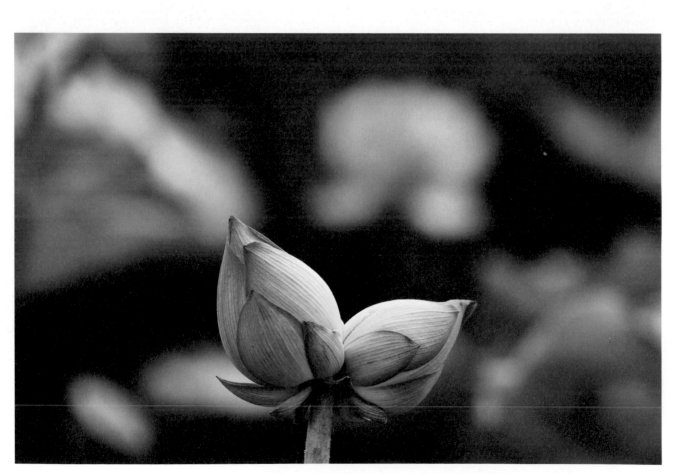

116

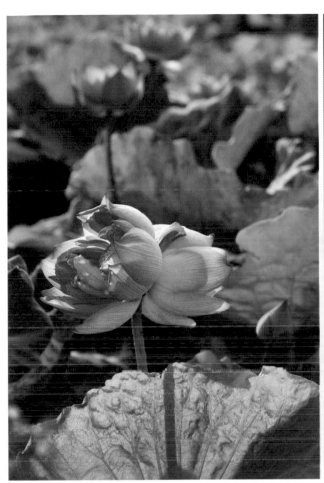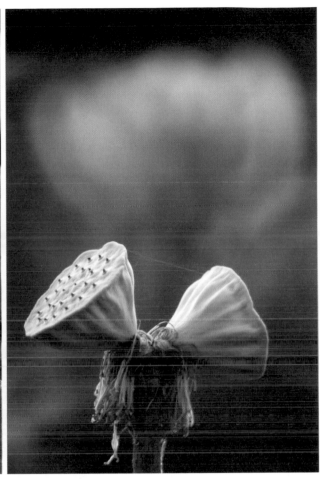

並蒂蓮

2018年8月與桃園觀音攝影家李清德先生，一起到他的同學的荷花田拍荷花，我們發現一株並蒂蓮，含苞待放。

蓮開並蒂是荷花的珍品，其生存率僅為十萬分之一。我們決定為她紀錄生長過程，含苞、盛開、結蓮子，每隔三天就跑一趟觀音，當要拍成熟的蓮子時，卻發現被人摘走了，實在可惜！

哈爾濱的金秋殘荷

文／吳景騰

到哈爾濱拍金秋殘荷，這是2019年一直惦記的事。

2019年四月到南京拍荷花初生的嫩葉，七月到南京拍盛開的荷花，十月想拍具有金秋色彩的殘荷，這是在四季如春的台灣不容易拍攝到的畫面。

透過年初在哈爾濱伏爾加庄園認識的影友，幫我打聽哈爾濱的荷花池是否還有殘荷？

他們告訴我，由於今年七、八月哈爾濱有些地方發大水，把荷花都沖走了，所以荷塘狀況不是很理想，但是還有沒被水淹的荷塘。

我想，哈爾濱在北緯45度，太陽光都是斜側光，拍殘荷特別有立體感，再加上荷塘旁邊有許多金黃色的樹，它倒影映在荷塘上特別漂亮。所以我決定十月十九日到二十四日到哈爾濱走一趟，試試看是否能拍到金秋殘荷，否則又要等一年。

影友張智慧先生於十八日晚上從山海關搭夜車，十九日回到哈爾濱，立刻回家開車，和另兩位影友到機場接我。

一行人立刻到太平湖、長嶺湖的荷塘尋找畫面。隔天又有五位影友加入，他們帶我到太陽島、哈爾濱大劇院荷塘、白魚泡濕地公園、

118

哈爾濱動物園、金河灣濕地、呼蘭河口濕地、運糧河等地的荷塘取景拍照。每個荷塘都各具特色。

第四天一早來到金河灣濕地。這個季節該濕地是閉園的，不對外開放。影友張勇立刻打電話跟管理中心溝通，說一位從台灣來的攝影師想拍金河灣濕地的殘荷。於是，他們同意開門放行。

進到金河灣濕地，當我看到荷塘邊的金黃色樹木，心裡為之一震，這不就是我想要找的場景嗎？以荷塘邊金黃色樹木的倒影為背景，枯枝殘荷鐵錚錚的站立在荷塘上，如詩如畫，美極了。

荷塘邊的路很泥濘，非常濕滑不好走，九個人只進去三人，踩著爛泥拍到想拍的畫面，很值得！

許多年來，我一個人到荷塘拍殘荷，從觀景窗中，守候荷塘裡的蜻蜓、水鳥、小魚……，心是孤獨而寂靜的，看著枯萎的殘荷，蜷縮的葉子，或彎或折，有的直立，有的已沒入水中。枯荷雖枯，卻有滄桑之美。

這次到哈爾濱拍殘荷，有八位影友陪同，還有江鷗、泥鰍也來入鏡，我們在拍攝中互相交換攝影心得，這是難忘的「金秋殘荷」之行。

秋日時光

粗鉤春蜓來到荷塘遊玩，正好和路過的雲朵一起入鏡，像一幅秋天的潑墨畫。

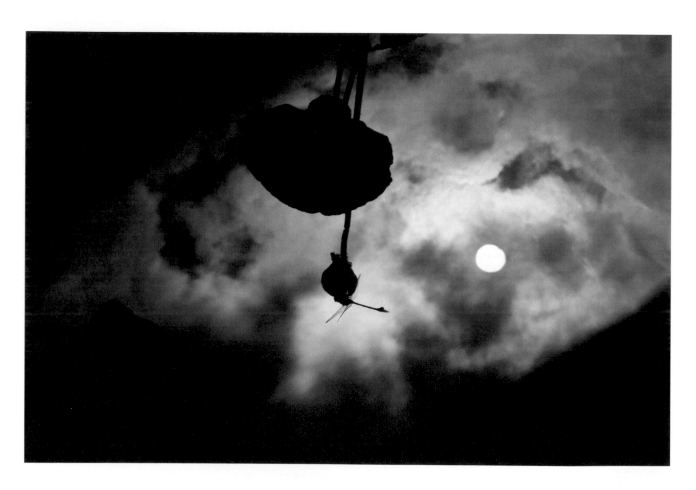

新北市安坑

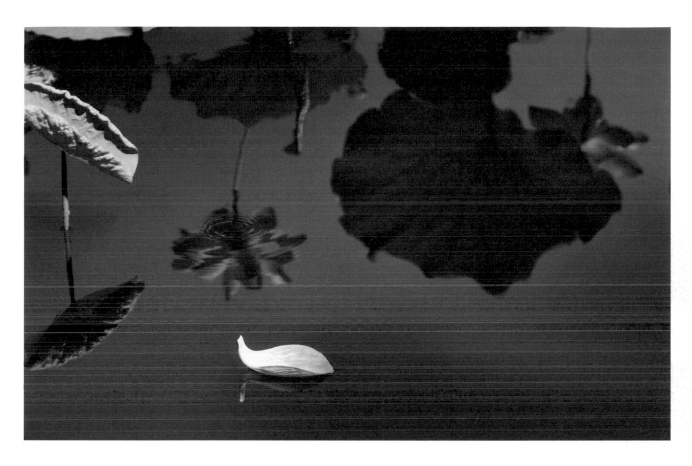

入秋　　　荷花盛開的倒影，飄零的花瓣，荷塘沉思。初秋，夏日的記
　　　　　　憶還在。真實與幻境，何者為真？

九月的繡花鞋

詩／歐銀釧

一雙繡花鞋在夢裡
準備遠行
九月的倒影搖曳
漣漪失蹤
小舟在水中擺盪
風箏經過夏天的社交距離
千絲萬縷
相思漩渦
找到一條通往蔚藍的光線
童年廣闊的蒼穹呼喚晨曦
我要追天空
往秋天的方向
往上
漂流

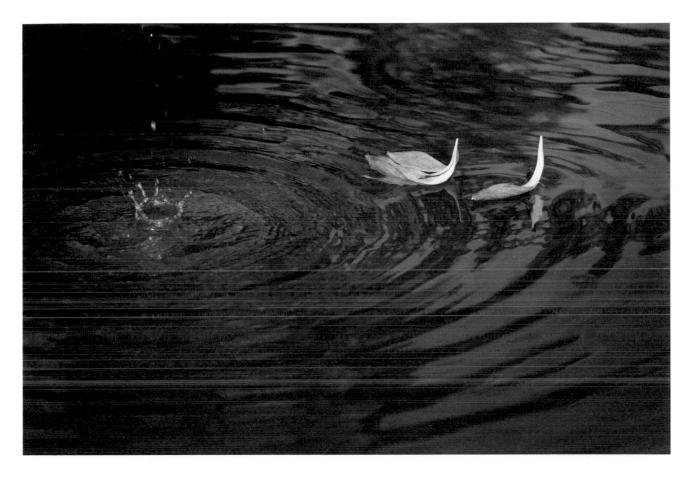

桃園觀音蓮荷園

秋天的荷花船

水花濺起，漣漪波光，兩艘荷花船緩緩前行，載著
夏日的祝福。

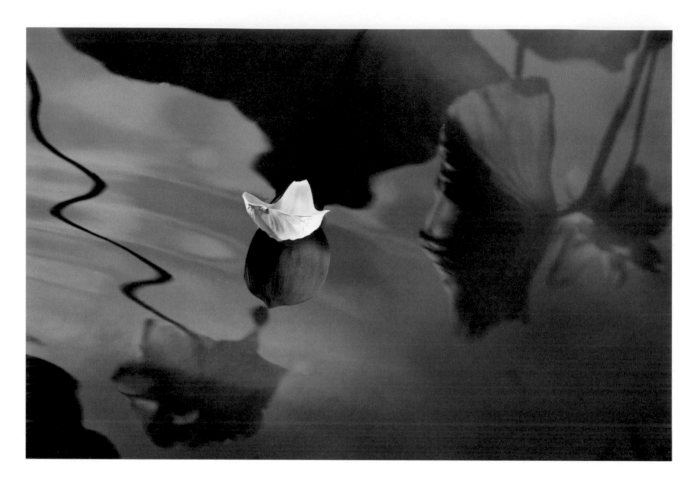

碧波曳舟　　　脫落的荷花花瓣如舟，行過夏日，行過一池碧波，
　　　　　　　　依然清香撲鼻。

124

飄零　　　新北市安坑車子路的荷塘，一片花瓣被風吹得像一艘快艇，
　　　　　衝入水波紋之中，對焦、構圖、快門速度的決定都在一瞬
　　　　　間，稍縱即逝。當了數十年的攝影記者，抓拍的經驗是足夠
　　　　　的，沒有漏掉這個畫面。

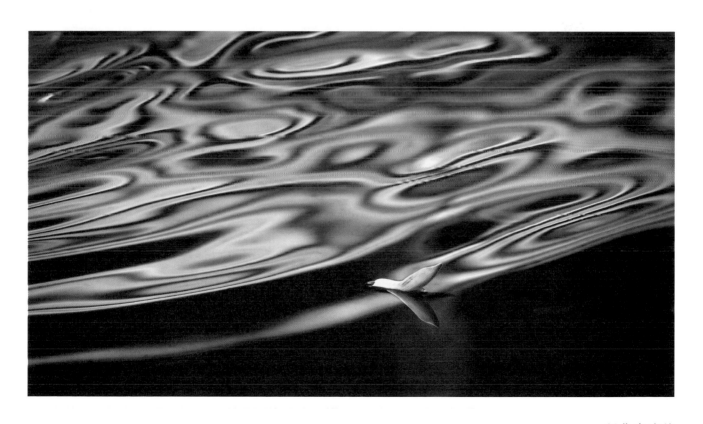

新北市安坑

125

一雙繡花鞋

兩片花瓣像一雙秋日的
繡花鞋，思古思夢思念
夏天。

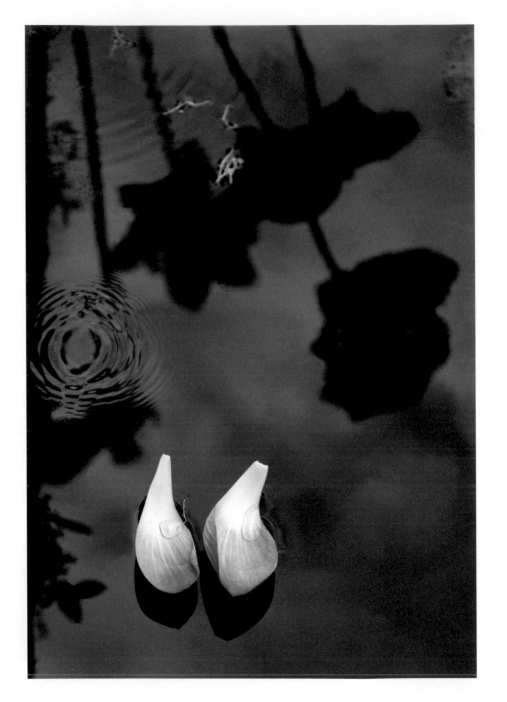

新北市安坑

126

眾星拱月

沿著荷塘走，來到這一景：許多蓮蓬陪伴一朵新生荷花，穿過生命的歷程。

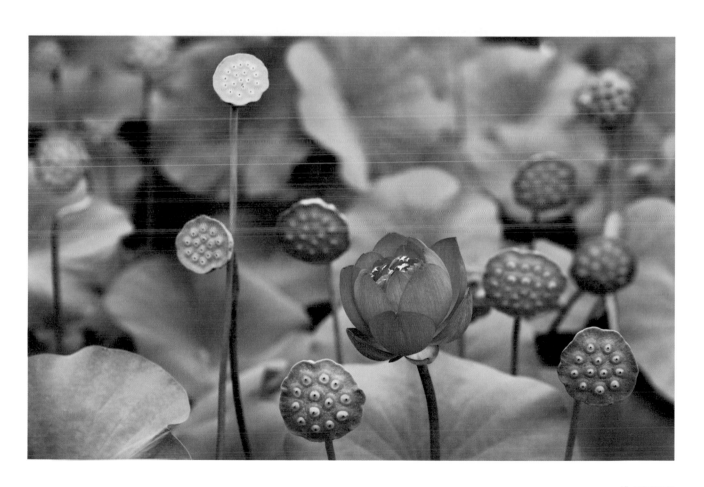

桃園觀音

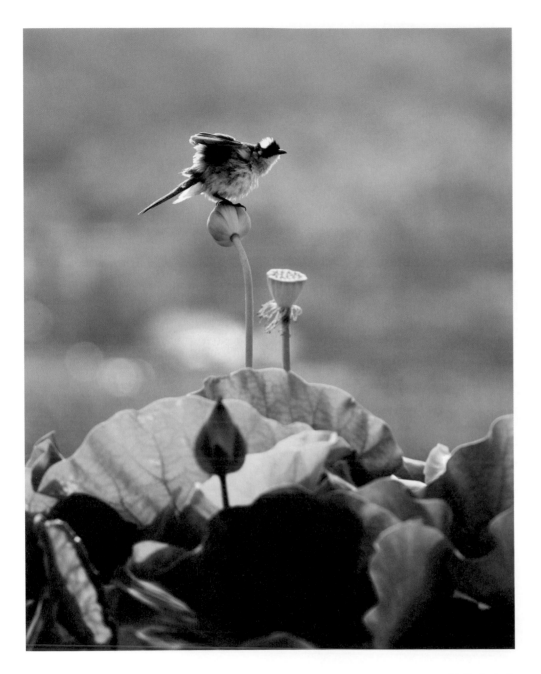

高瞻遠矚

秋天剛開始的時候，一隻白頭翁站在蓮蓬上，整理羽毛準備高飛。隔著觀景窗，好像聽見振翅的聲音。

新北市金山

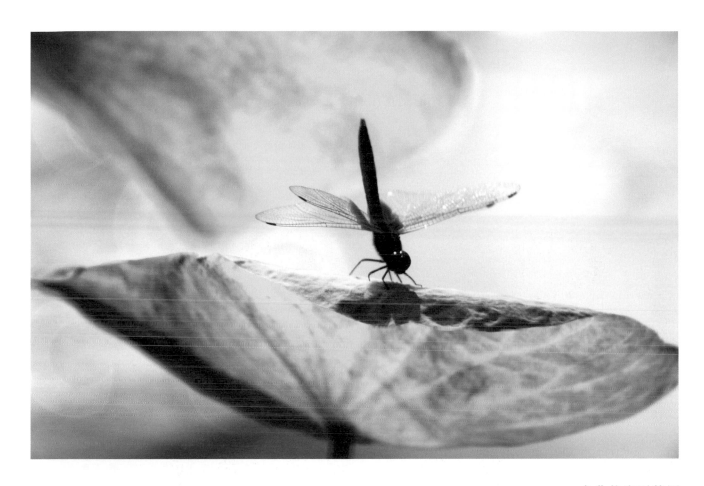

台北故宮至德園

「蜻蜓」子衿

紫紅蜻蜓（雄）為什麼會倒立在荷葉上？拍荷花數十年，常拍到牠們的倒立。心中帶著疑惑，請教昆蟲專家，才知道牠是在減少日照面積，等於是在散熱！

舞蹈家

一隻蜻蜓倒立在蓮蓬上，以輕盈的舞步，和秋光共舞。

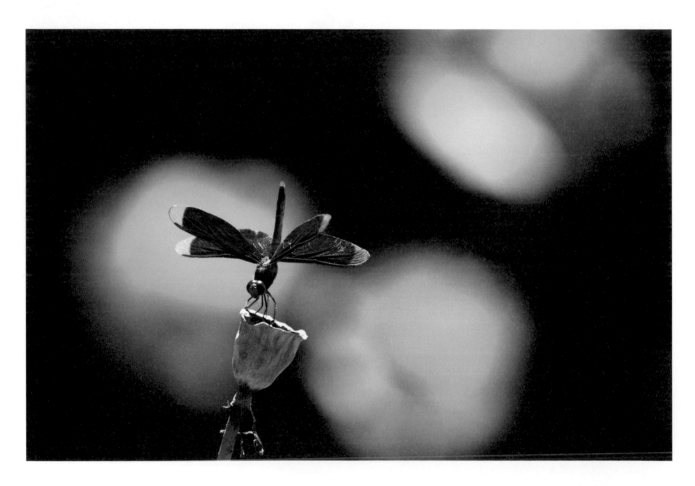

台北故宮至德園

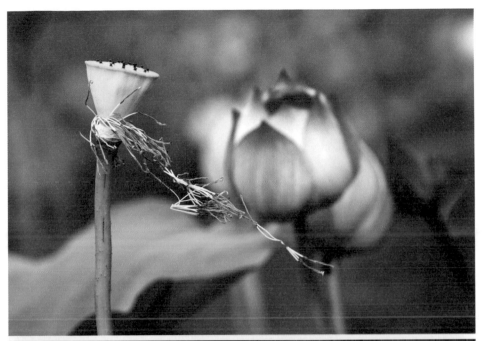

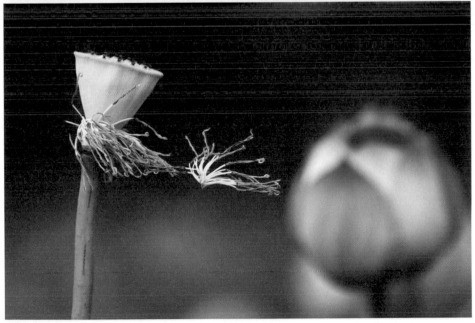

蓮蕊送香

秋風起，花蕊一絲絲
在風中脫落。荷蕊不
撿，撿不得夏天，撿
不得蓮蓬，撿不得這
一池幽香。

新北市金山

育種

立秋過後，荷花枯萎，荷葉凋零，蓮蓬開始孕育蓮子，孕育新生命。

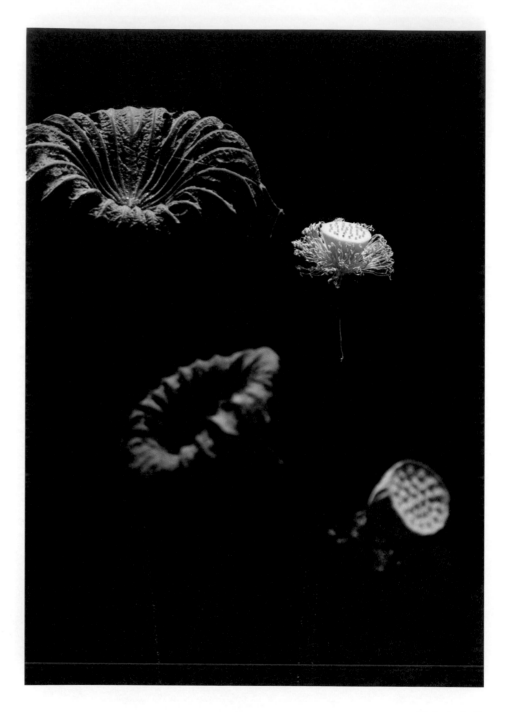

新北市安坑

132

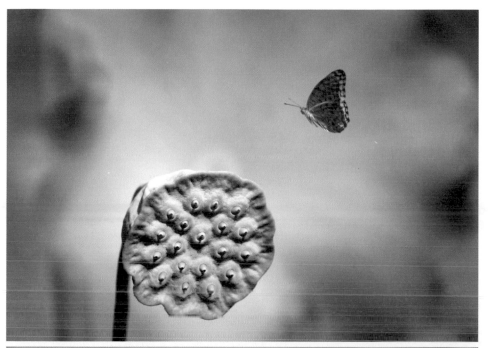

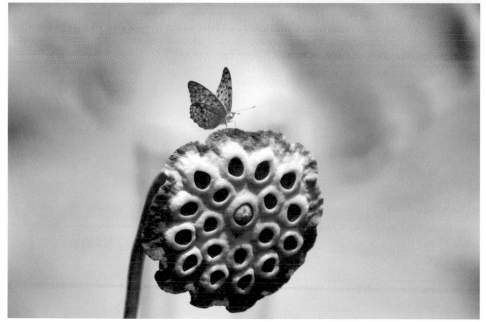

探訪

一隻紅擬豹斑蝶向
蓮蓬請安,莊重的
姿態深深吸引我。
過了兩個禮拜,牠
再飛來問候,蓮蓬
老了些。是同一
隻?或是另一隻?

台北故宮至德園

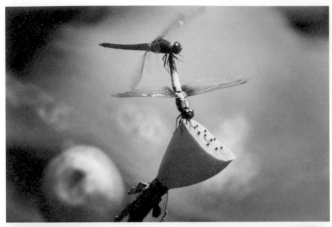

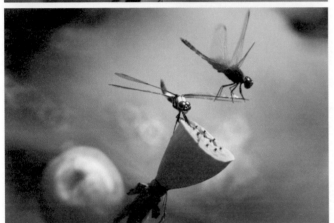

兄弟，我撐不住了！

一隻雄的猩紅蜻蜓，飛到另一隻雄的橙
斑蜻蜓的尾巴上，接著又跳到翅膀上，
橙斑蜻蜓的翅膀漸漸傾斜，我似乎聽見
牠告訴猩紅蜻蜓說：兄弟，我撐不住
了！你應該減肥了！

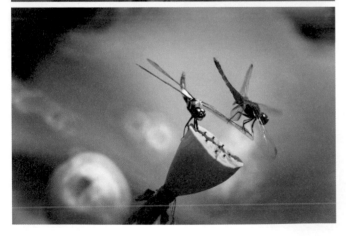

台北故宮至德園

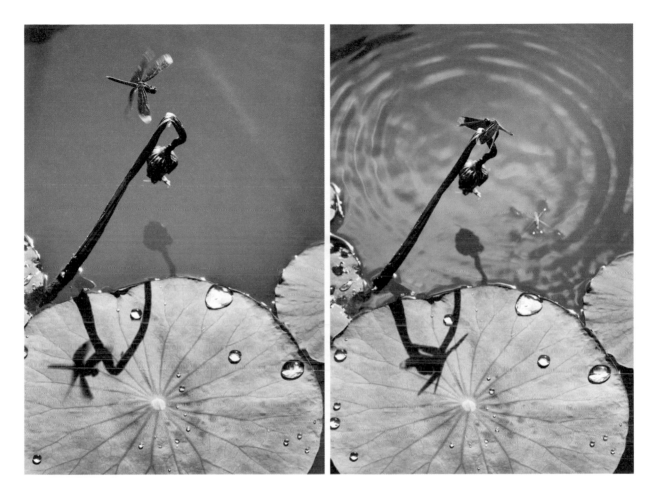

生命的旋律

一早到新北市安坑荷塘,看到一株枯荷,它的影子完整的呈現在下面的荷葉上,旁邊的枯荷停了蜻蜓。我希望能有一隻蜻蜓飛到這株枯荷上,於是,架好相機等了三個多小時,枯荷的影子已經移出一大半,蜻蜓一次也沒停留。正想放棄,準備回家吃午飯,一隻善變蜻蜓突然飛過來,我按下快門,一隻水黽也滑過來一起入鏡。等了三個多小時,在最後的一分多鐘忽然拍到,雖然不是最好,總比沒拍到的好。

練習傾聽

詩／歐銀釧

沿著水邊步行

秋天未曾醒來

風剛剛睡去

第十四天的孤獨停駐在轉角

我記得你清澈的眼神

遠方追到池塘

飛龍在天

唇角餘溫呼叫晚風

解析時間

緊跟著我的夢

計算方位和距離

大約三億年前的飛行軌跡

我們重逢在雨後黃昏

一隻紅蜻蜓練習傾聽

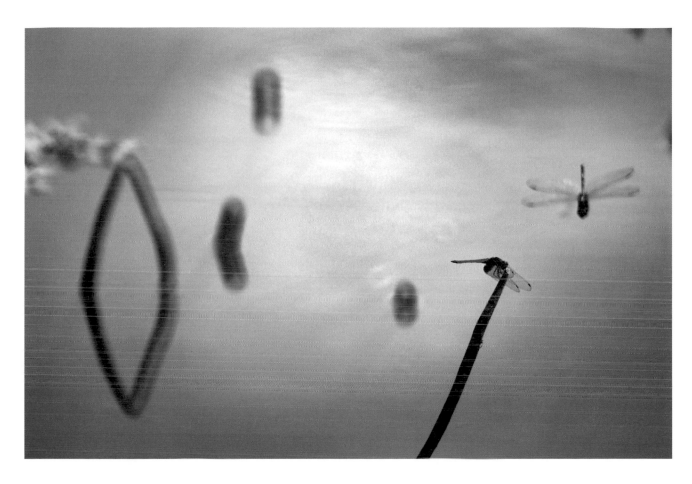

荷趣　　紫紅蜻蜓（左）、粗鈎春蜓（右），翩翩飛舞，在枯荷間飛
來飛去，幽靜的荷塘，增加了奇幻色彩。

綠塘搖曳探水深

深秋，粗鉤春蜓（右）、
善變蜻蜓（左）在殘荷中
跳舞，呼吸夏日留下的
餘香。

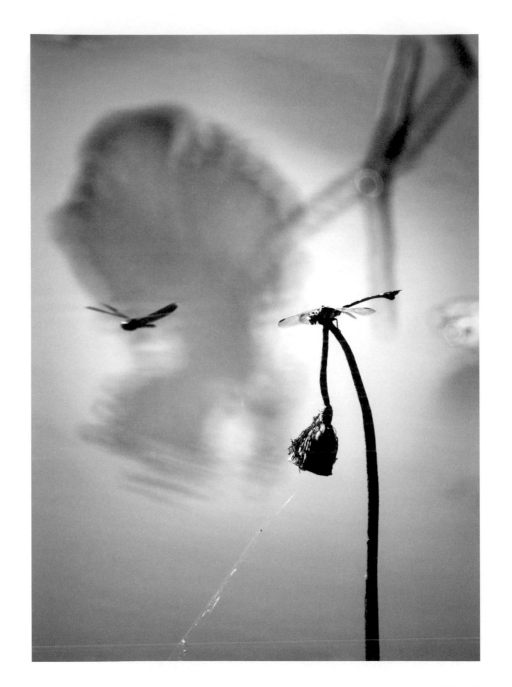

新北市安坑

天光荷影

荷葉的倒影，振翅的蜻蜓，天光「荷影」共徘徊，好
一幅秋天的畫作。

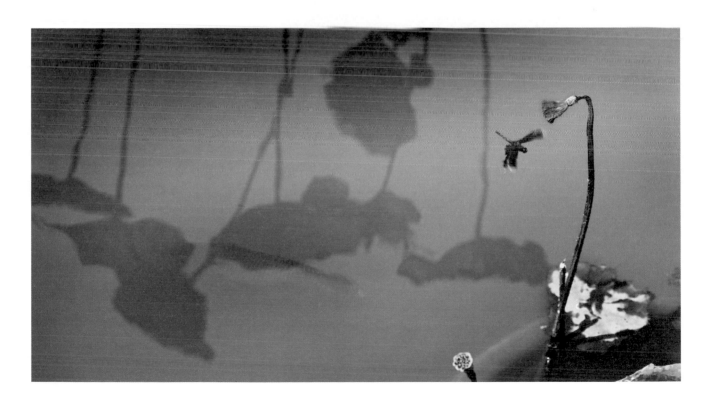

台北故宮至德園

139

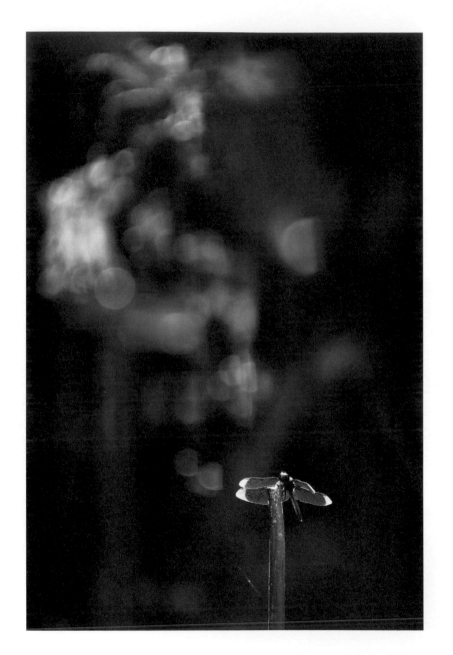

靜夜思

陽光灑落荷塘，一隻紅蜻蜓停
駐枯荷上，時間貼著記憶。光
線在張開的翅膀低語。

新北市安坑

140

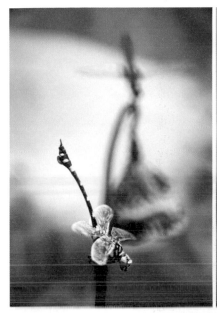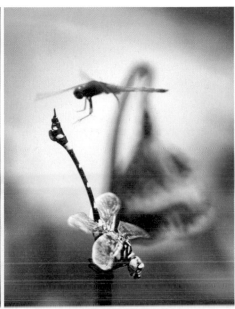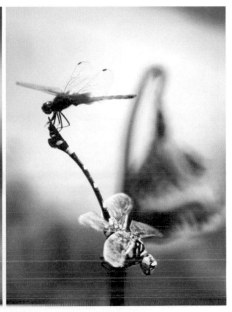

濃情蜜意　　　走進台北故宮至德園，看到粗鉤春蜓（前）、紫紅蜻蜓（後），一前一後的站立在枯荷上，立刻拿起相機，裝上近攝接環及500mm反射式鏡頭，拍攝瞬間，紫紅蜻蜓從後面飛到粗鉤春蜓的尾巴上。進園不到五分鐘，就拍到難得一見的畫面。是幸運，也是巧合！

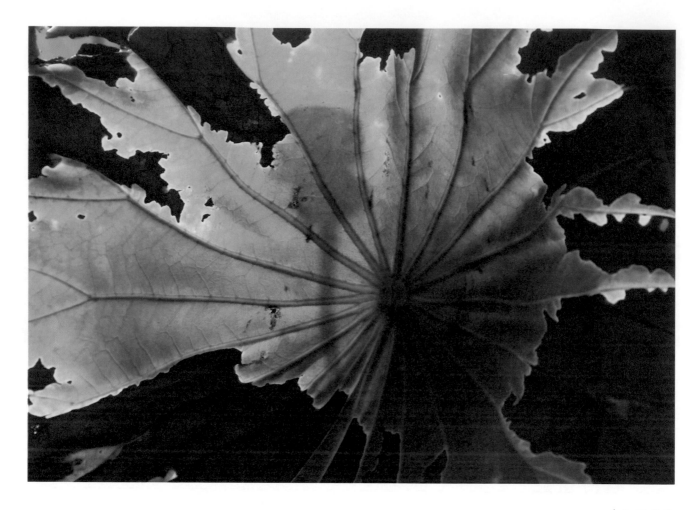

時光邊緣　　　漸漸枯萎，漸漸殘破，時光的皺紋在荷葉上，形成
一個咀嚼歲月的畫面。

依依不捨

白露到，涼意來。秋風吹，凋落的荷花花蕊，一絲一絲離開。一絲牽著一絲，依依不捨。那是離別的身影。

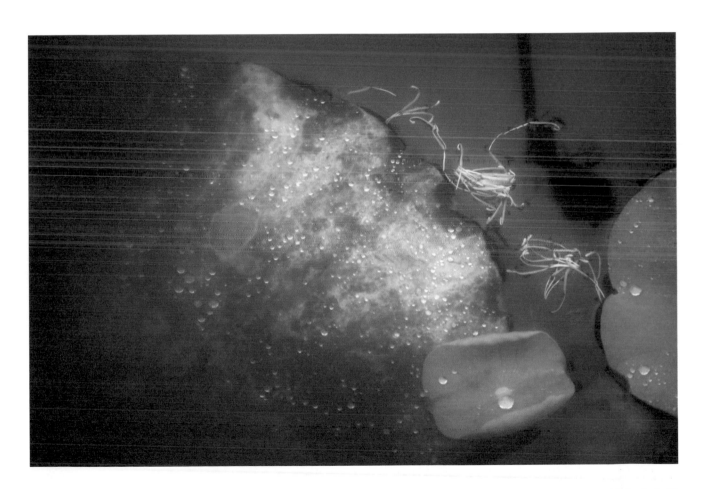

新北市安坑

143

鷺鷥覓食

一池枯萎的荷葉，兩隻白鷺鷥穿過枯荷覓食，驚動荷塘，驚醒秋風。

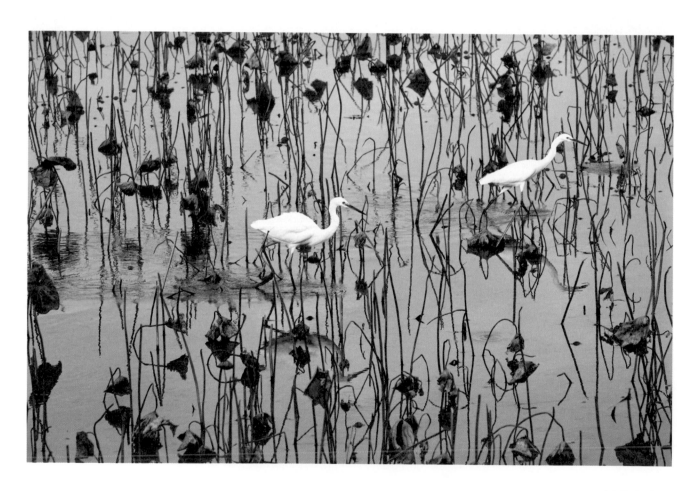

新北市金山

144

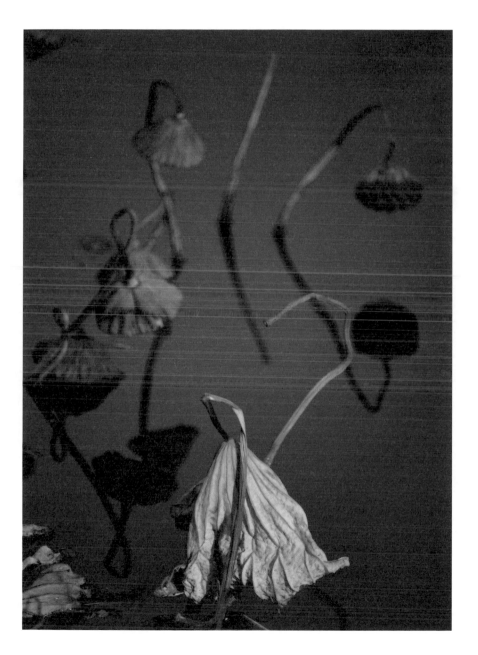

深秋

深秋，枯葉上的金色秋光，
記憶季節，勾勒迎面的風。

哈爾濱呼蘭河口濕地公園

守殘抱缺

漂流的是殘破的荷葉，歲月流逝，光陰如水，半張荷葉，一葉時光。

新北市安坑

夢見皺紋的時間

詩／歐銀釧

秋風滿袖

穿行森林田野

剪開紛飛的枯葉

靈魂在河上飄零

氣溫逐漸下降

水面倒影鬢如霜

一艘小船尋找去年月色遺忘的摺扇

荷塘孤寂

時間夢見皺紋

某人在枯枝敗葉的縫隙留下一首詩

聽說細雨已抵達邊境

你是我擦身而過的幻景

你是我遠方的記憶

隔離的第十三天

呼吸忘記擁抱的溫度

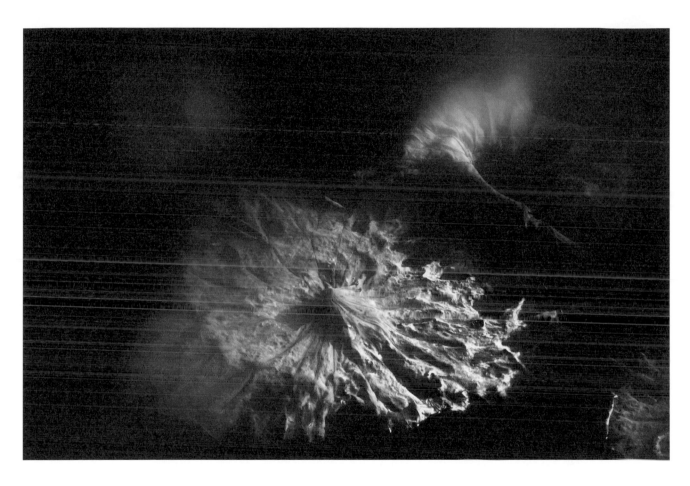

秋之舞裳　　深秋的荷塘，看見時光縫製的舞裳，是金光是歲月，加上
　　　　　　　　荷葉的紋路，慢工細縫。

149

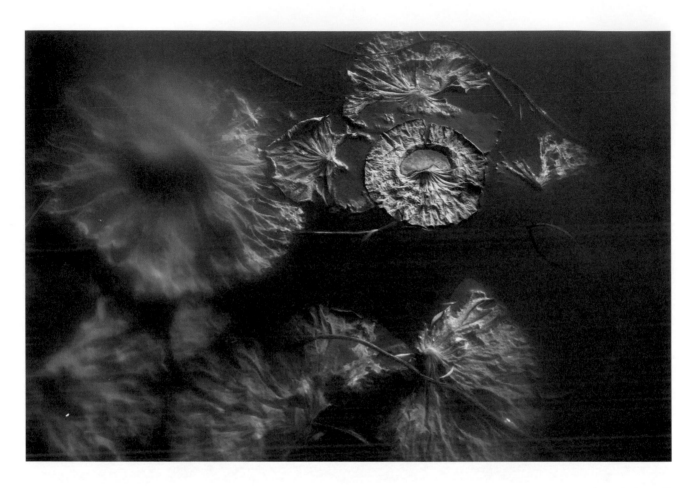

哈爾濱太平湖

傘 舞　　枯萎的老葉，帶著秋天的夢境，在水中，再跳一支舞，
再轉一個圈圈，向金色年華告別。

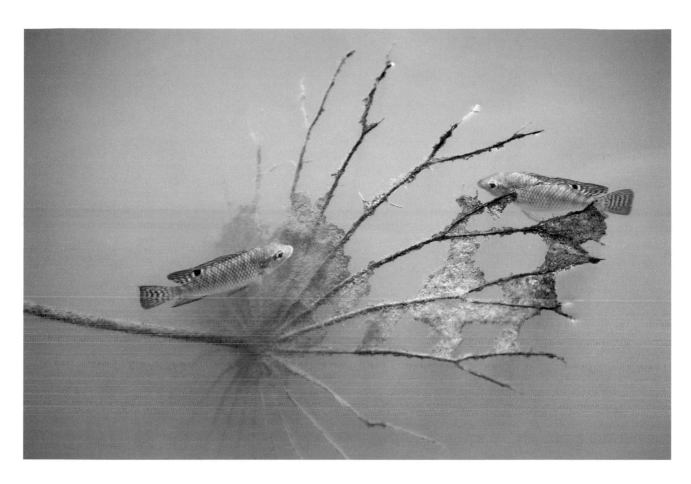

等 待 新 生　　　一張枯萎的荷葉，張揚秋日的陽光，兩條魚兒游過來，聽
　　　　　　　　　　荷塘說起季節的故事。

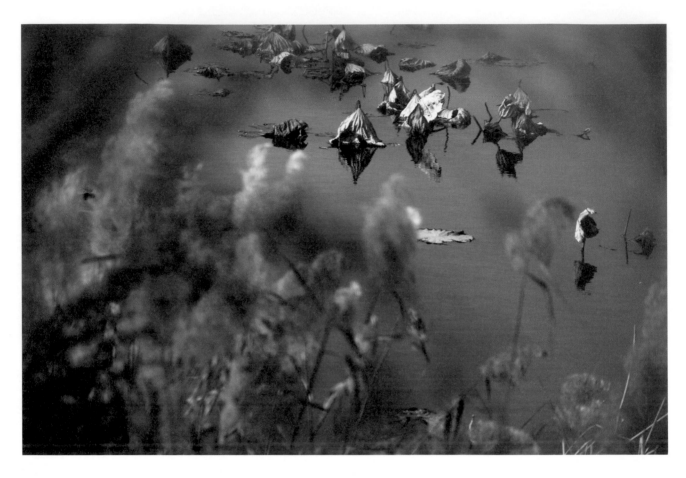

雲海歸行

隨風搖曳的蘆葦,繁華落盡的殘荷枯葉,荷塘秋
光,褪盡花顏,碧水一波寄相思。

枯荷秋韻

秋日，斷梗殘葉滿荷塘，韶華易逝，湖畔一波碧水，夢見時光。

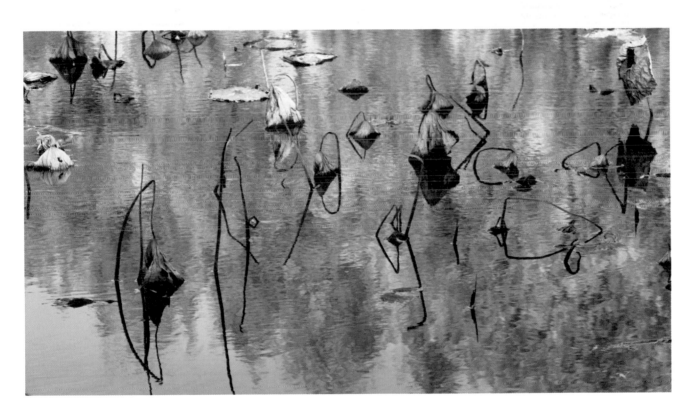

哈爾濱白魚泡濕地公園

153

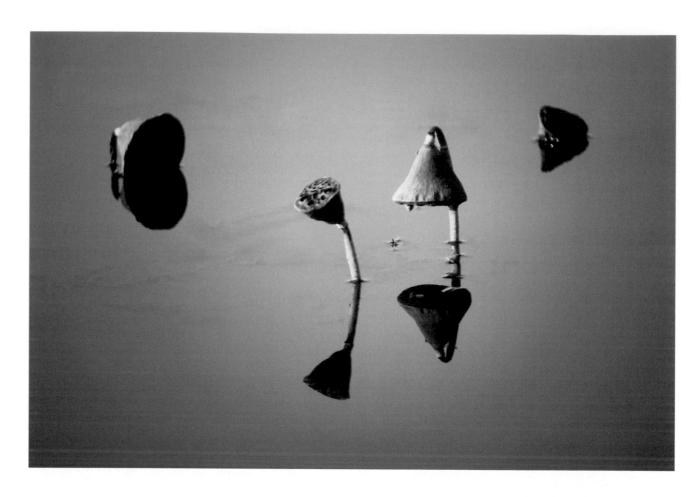

哈爾濱呼蘭河口濕地公園

孕育生命

殘荷枯梗彎腰低垂，花瓣掉光了，只留下蓮蓬頭狀的花托。我知道，新的生命正在孕育，一池秋水映輪迴。

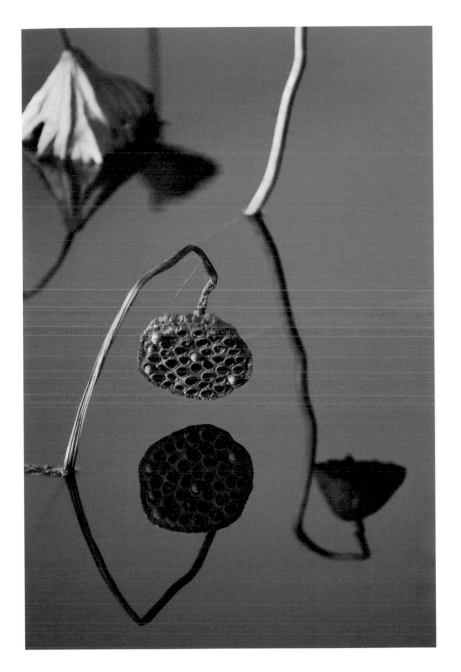

古樸蓮衣

秋日，蓮蓬成熟時，蓬中
蓮子的寧靜倒影，正是時
光心語。

哈爾濱呼蘭河口濕地公園

155

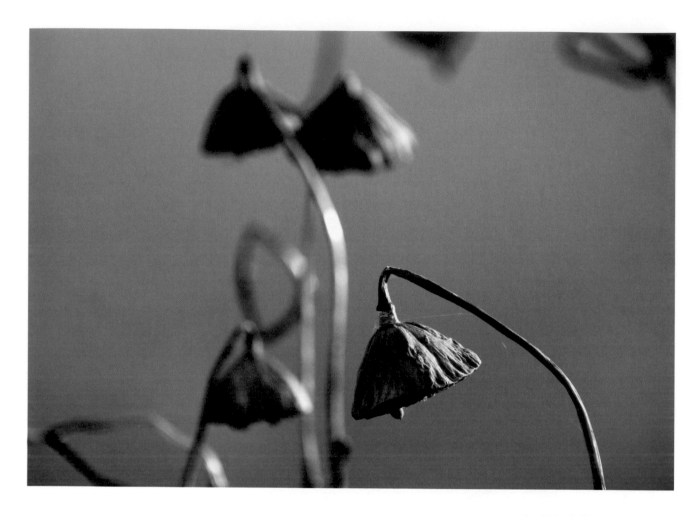

哈爾濱呼蘭河口濕地公園

秋鈴鐺　　秋風呼嘯而過，荷葉枯黃掉落，蓮蓬低垂，我知道，裡面藏著飽滿的蓮子，藏著下一個生命輪迴的鈴鐺。

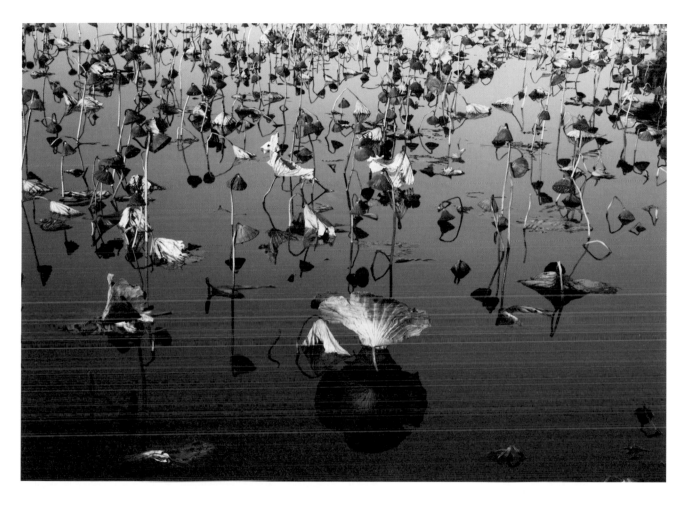

哈爾濱呼蘭河口濕地公園

秋聲起　　荷葉枯黃，蓮蓬凋零，秋光枯荷，一池風骨。

157

我的指尖裡有一株荷花

詩／歐銀釧

荒野小徑
秋色編織蒼茫
斜風細雨
微涼打起噴嚏
光影沉默
宇宙打開窗
聞到你散發的香氣
面紗遮住半張臉
你的心靜靜地穿越曠野
微風無法理解遙遠的星星
時間嗅覺異常
失去十一月的溫柔
我的指尖裡有一株荷花
像你唱歌的模樣

湖畔梳妝

波光映照，水波相連，枯
萎的蓮蓬，時間的倒影，
傳說秋風的故事。

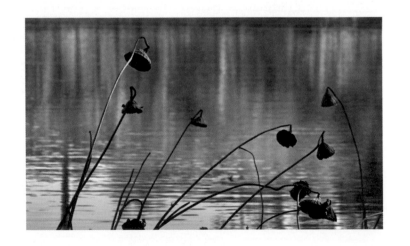

哈爾濱動物園

158

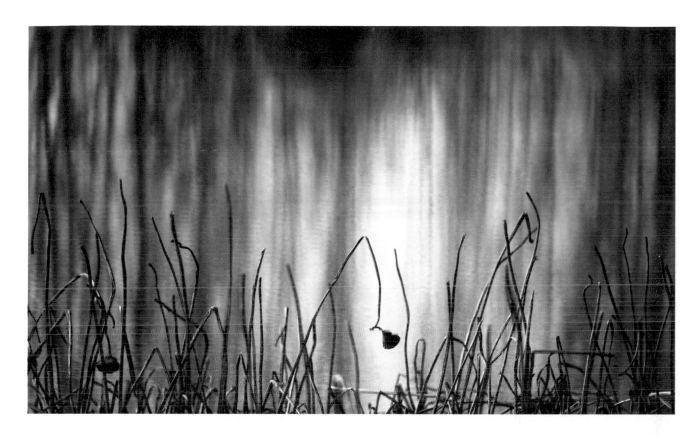

哈爾濱動物園

時光迴廊　　　時間停在秋天。垂柳的倒影成為一個迴廊，襯托繁華落盡
　　　　　　　　的枯荷。美景已逝，蕭瑟行來，聽見我入秋的心跳。

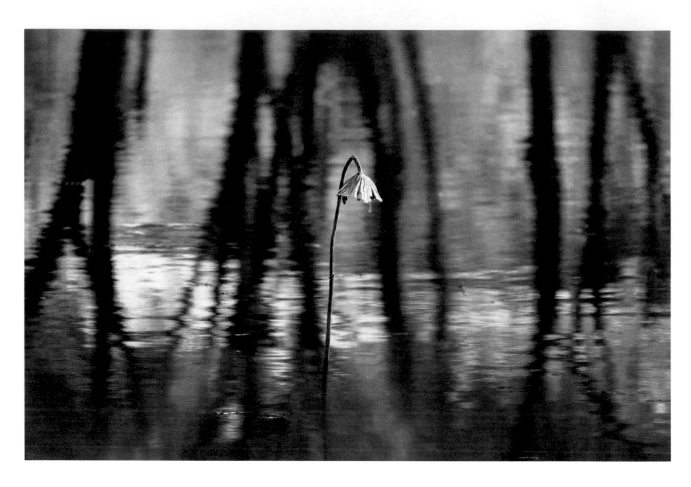

哈 爾 濱 動 物 園

獨立寒秋　　　　荷塘深秋，花容凋零，波光粼粼，寒風颼颼，一株
　　　　　　　　　殘荷挺立水面，靜寂之美。

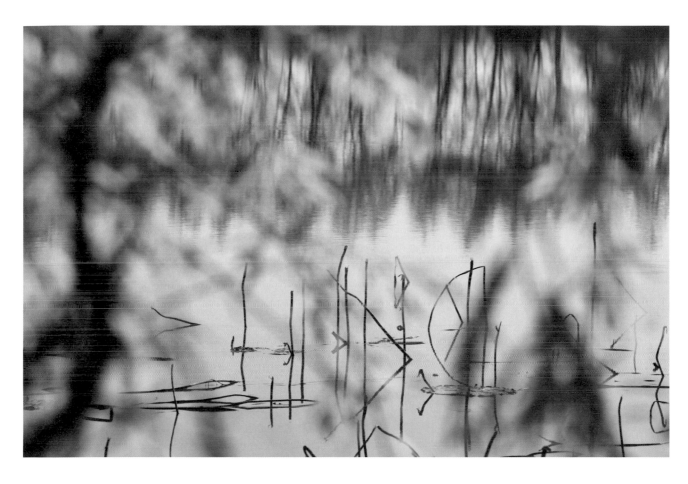

<div align="right">哈爾濱金河灣濕地公園</div>

秋 的 倩 影　　　枯黃的葉，濃濃的秋，荷梗在荷塘曬太陽，靜謐清幽。

金秋殘荷　　　金秋的光影，荷塘的枝梗，冷暖對比，水面倒映，
　　　　　　　　我的心停留在這裡，捨不得離開。

秋詩翩翩

枯荷的線條，是荷塘的神祕之美，旁邊的光影映照出如夢似幻的時光。

哈爾濱金河灣濕地公園

聚光燈下的獨唱

秋意漸濃，陽光照耀荷塘，秋黃的殘葉、
斷梗，演繹新風景，一朵乾枯垂落的殘荷
成為歌唱者。似乎正在獨唱，謳歌生命。

哈爾濱長嶺湖

荷雖枯槁，生命猶存。

有人問我如何拍殘荷？我認為要拍殘荷，首先把殘荷當自己的父母或祖父母。想一想，他們過去為了照顧家庭，經歷各種困難，風霜在他們臉上留下歲月的痕跡。

那些風霜和皺紋裡面是慈祥的、溫暖的、堅毅的、挺拔的……。從這個角度去觀察，再利用光影、構圖，就能創作出不錯的作品。

南方冬天的荷塘，殘枝敗葉，在寒風中掙扎，蕭瑟寂廖。北方冬日荷塘，凍得結冰，鋪滿白雪。

雪地殘荷最能表現殘荷的堅忍，這也是我最想拍的體材。2019年11月12日哈爾濱迎來第一場雪，當地的影友就跑了幾個荷塘，利用視頻告訴我荷塘雪況。

我看氣象預報，11月17日還會下暴雪，所以我決定16日搭飛機到哈爾濱。下機後，影友葛福君開車接我上太平湖及長岭湖勘景，看到許多荷葉以及掉落的蓮蓬被冰封在湖水裡，彷彿老天要凍住衰老，留住青春。

16日晚上哈爾濱果然迎來第二場大雪，氣溫下降到零下20度。隔天一早葛福君開車接我上長岭湖拍雪地殘荷，雖然晚上下了這場

雪地荷塘

文／吳景騰

暴雪，清潔隊員連夜把主要道路上十多公分的積雪清理得乾乾淨淨，可是路面仍然有薄冰，十分濕滑，他小心駕駛，行車時間比原本多一倍。當我們到達長嶺湖荷塘，看到荷塘的皚皚白雪。蓮蓬戴著白帽，枯萎凋殘的荷葉披著白紗，迎接我們。

我先把相機貼上熱貼（暖暖包）做好保暖工作，以免電池電力快速流失，相機沒電就白來了。我們小心翼翼的走進荷塘，盡量減少對白雪的破壞，開始尋找畫面，早上有霧氣遮住太陽，光線是散射光，所以殘荷光影對比不強，我選擇以殘荷與白雪組成的圖案為拍攝主題。下午六級強風把荷塘的雪吹向殘荷兩邊，這是俗稱「風吹雪」，荷塘的雪不見了，剩下冰面，我們也被吹得極為難受。

接連幾天，我們先後到哈爾濱太陽島公園、呼蘭河口濕地、運糧河等地的荷塘取景拍照。

太陽島公園荷塘邊的樹影與殘荷在白雪上形成美麗圖案，我站在園內拱橋，從高處取景，由上往下俯拍，殘荷和自己的影子，在白雪上，有如生命與孤寂的對話。呼蘭河口濕地的蓮蓬頭挺立於冰面，枯黃的荷葉四周結滿冰花，夕陽伴殘荷，冰天雪地，我的手快要凍僵了，按下快門的同時，好像聽見春天的聲音，從地底傳來。

等你帶來微光

詩／歐銀釧

誰的影子搖曳
誰的面紗倒映
來郵附件打不開憂傷的味道

數一數
有幾個影子藏在風中翻閱深秋
春天盛開
冬天枯萎
最後的雪地藏著祕密
只有初夏那場夢可以奔跑

你是我的黑夜我的月光我的白日我的星星
沉默是亂碼
漂流的魚對水中每一滴眼淚吹口哨
我的心戴上口罩
等你帶來微光

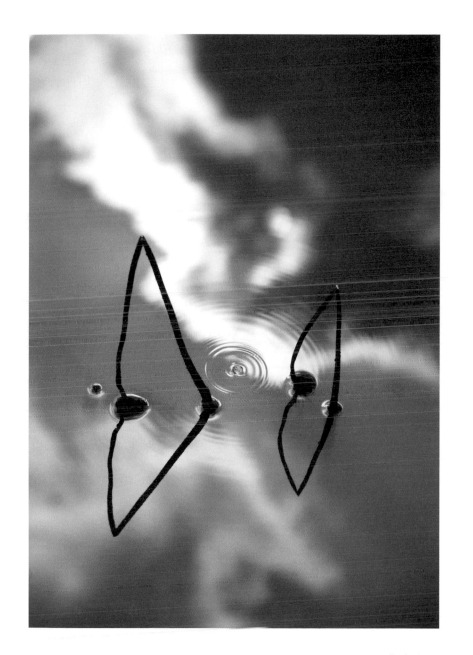

時光擺渡

靜靜的，枯梗倒影，彎彎曲曲，好像是季節打造的船。我想要有點動態，於是，在荷塘邊等雨落下，趁著第一個漣漪波光，按下快門。

新北市安坑

留守

清晨，殘荷看著獨特的冬日
光線，滄桑之中，有著另一
種美。

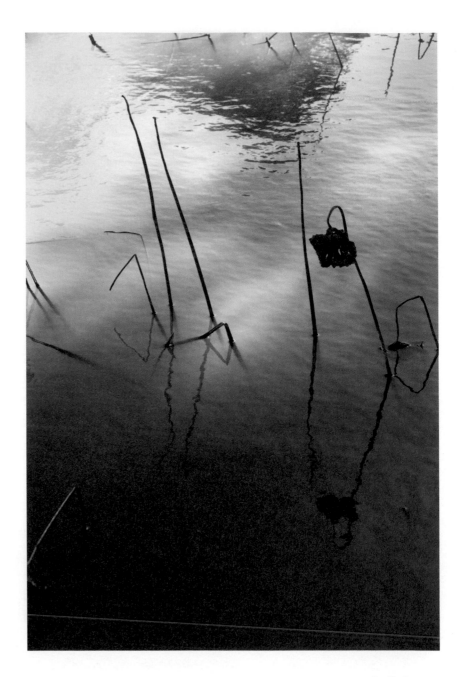

新北市安坑

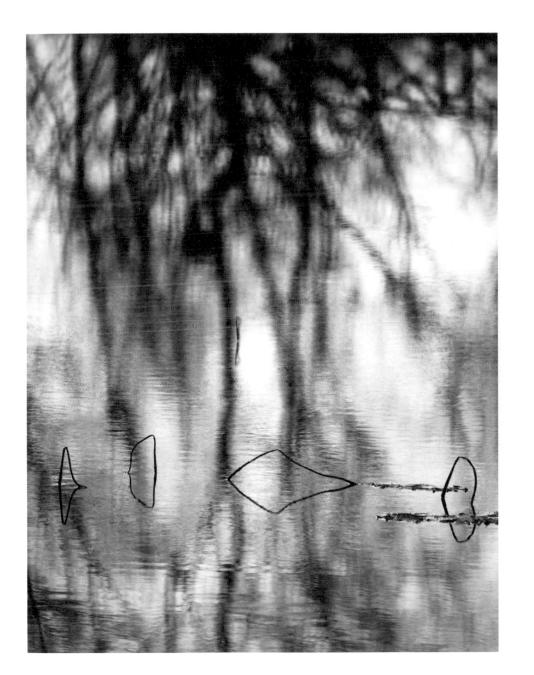

生命密碼

湖邊枯柳垂落池面，隨著寒風晃動，暗色線條與水中倒影，形成一個奇幻畫面，荷塘枯梗，枯萎但不凋零，悄悄啟動生命密碼。

哈爾濱長岭湖

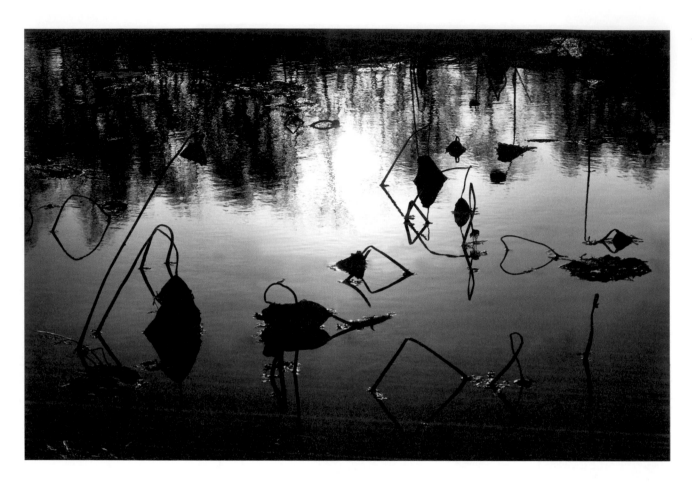

新北市金山

堅守　　殘荷飽經風霜，蕭索孤寂。有光從池底傳來，為枯槁的生命
留一點希望。

172

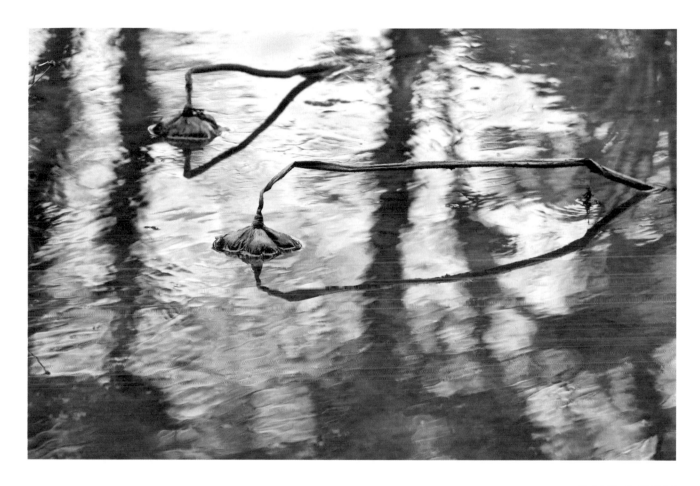

桃園觀音蓮荷園

傾聽　　　巧遇蓮蓬趴在水面，好像在傾聽蓮藕的心跳聲。那是什麼
樣的心跳節奏？是荷塘底下，蓮藕沉睡的吐納，也是新生
命的呼吸聲。

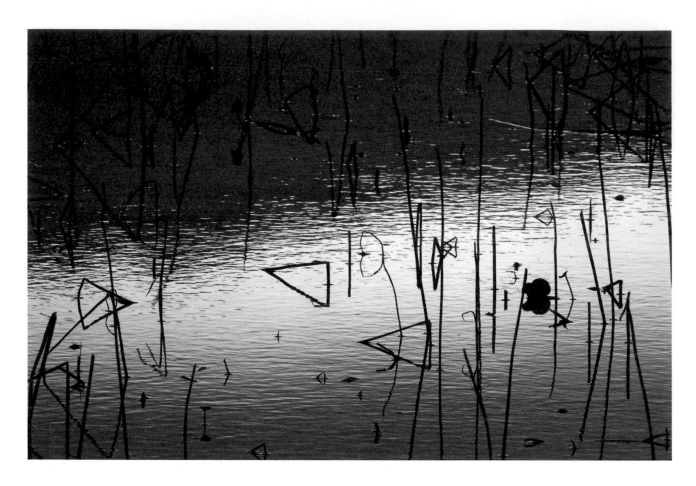

人生幾荷　　荷塘沉寂，一池枯萎。線條、光影，生命的姿態，
幻化的風景。

找尋　　蕭瑟冬日，滿塘枯荷，我等了許久，終於有一隻小水鴨覓
食，游進冬日，打破寧靜，尋找傳說中的十里香風。

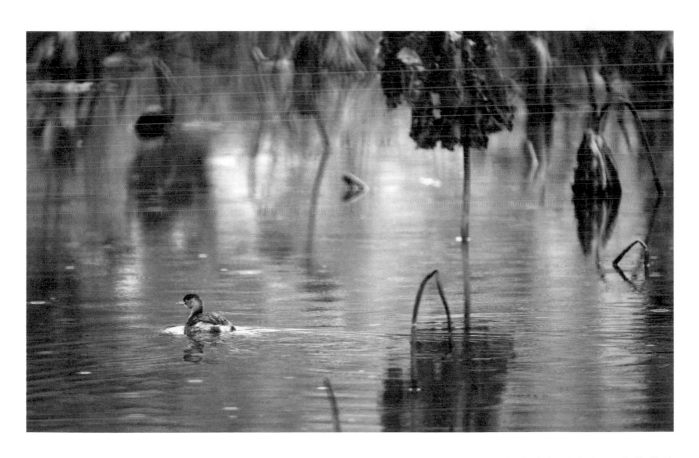

挑燈夜行

穿過黑夜，穿過風，穿過霧，繁華落盡，枯荷像是
暗夜的旅人。以自己的節奏，往前行。

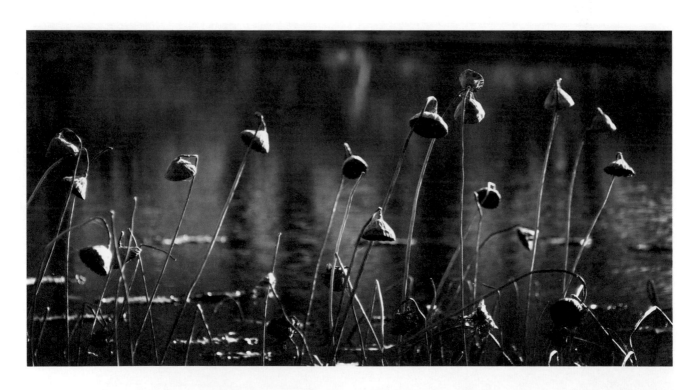

哈爾濱動物園

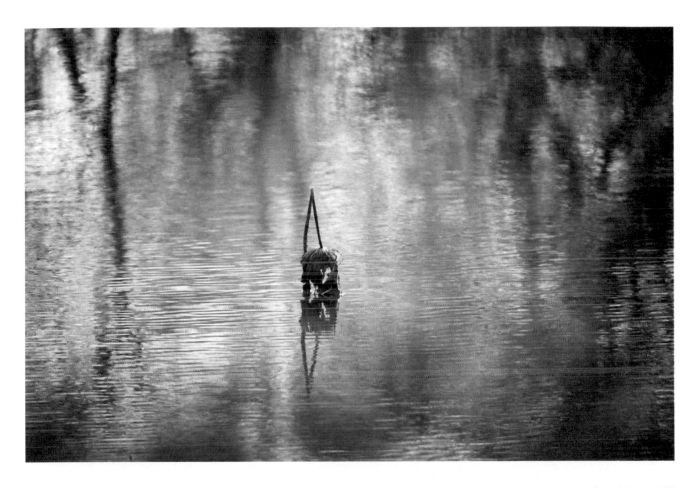

獨守　　　路旁的紅葉映照荷塘，於是，蕭瑟凋零的風景，增添了
神祕。

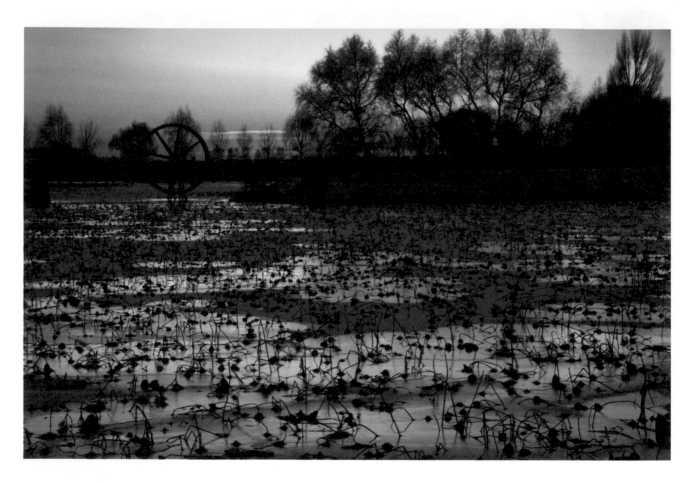

哈爾濱太平湖

冬日暖陽 何處來的光？夕陽餘暉照枯荷，緩緩移動的色彩之
舞。滿池枯荷靜靜觀賞。

冰封記憶

寒水凝冰，荷葉包裹著冬天的日記，等待春天閱讀。

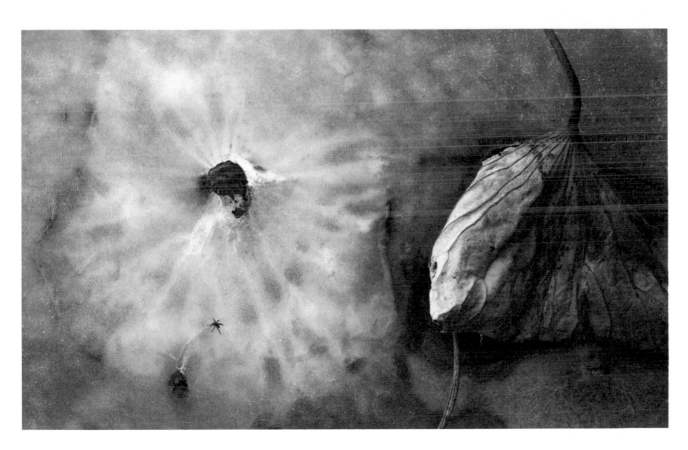

哈爾濱太平湖

179

雪地孤燈

風吹雪，一盞孤燈，掛在雪地。一株殘
荷，在風雪中傾斜了，仍然堅持點燈。我
藏在胸前的老鏡頭感動得打哆嗦。

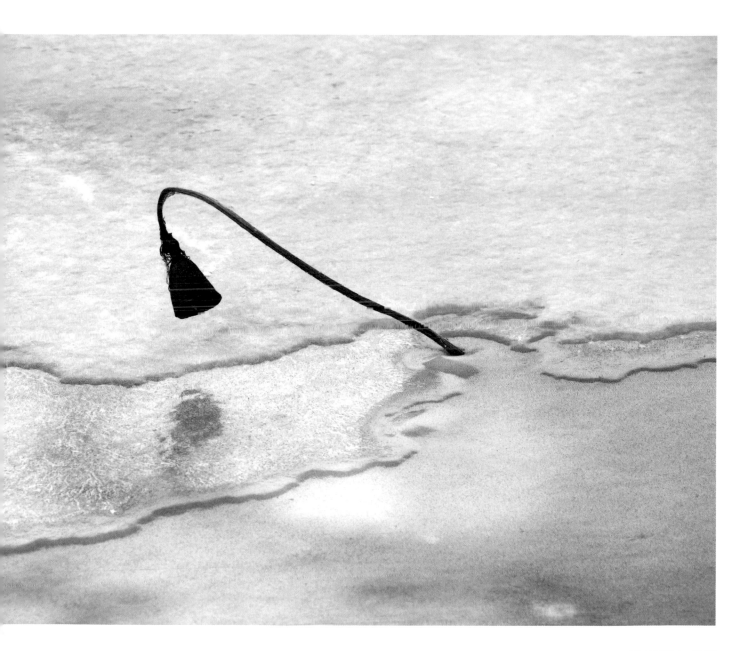

哈爾濱太平湖

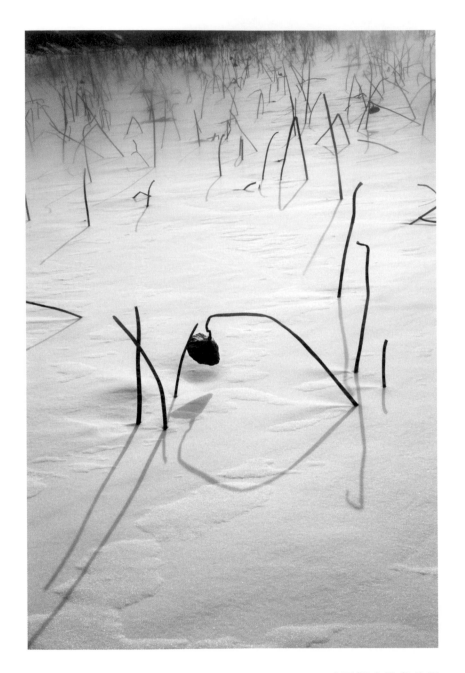

不染凡塵

雪打殘荷，每一個蓮蓬都被凍
得凋零，只餘伸出水面的荷
梗。然而，在千枝萬梗之中，
我看見還有一個傾斜的蓮蓬，
堅持著最初的夢。

哈爾濱太陽島公園

並肩攜手

「你是我一輩子的牽手。」
天寒地凍，我聽見蓮蓬彼此
的細語。

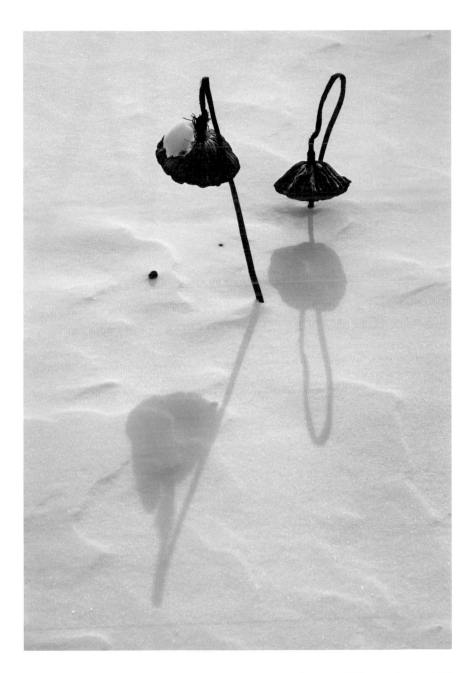

哈爾濱呼蘭河口濕地公園

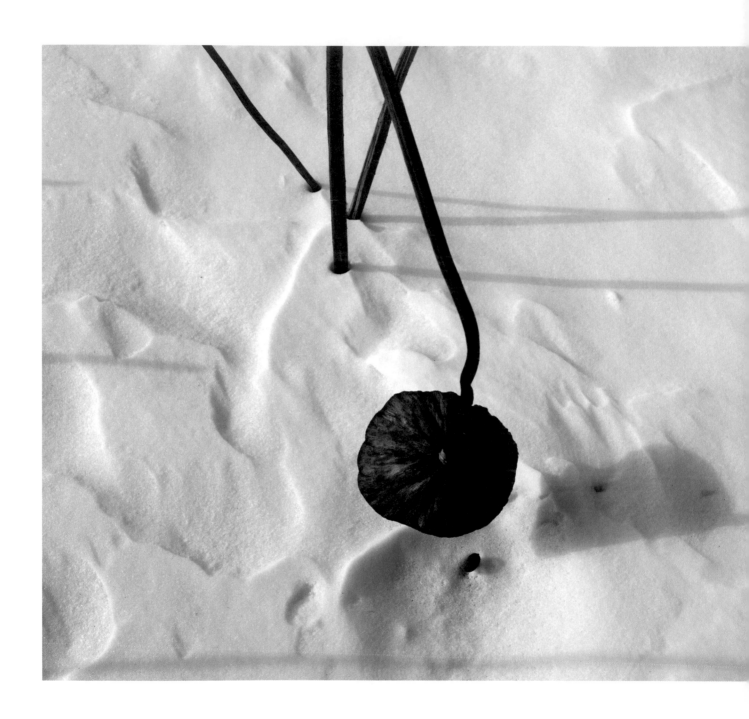

哈爾濱長嶺湖

呵護

一顆蓮子落在雪地，蓮蓬像母親守護孩子一樣，呵心呵護。冬日見此景，滿心感動！

風吹雪的等待

詩／歐銀釧

十二月的鬢角已經全白
寄出那封信之後
綠嫩的枝芽生長
相思的花朵盛開
我知道你會來

風吹雪
吹曾經看過大海的人
吹曾經做夢的人
吹曾經寫信的人
我相信你會來

行過幽谷森林
沒有人可以解釋訊息是否被封鎖
焦慮曖昧不明
我陷入凋零殘敗的季節

人生幾荷
幾何幾荷
形狀大小圖形
長度面積體積
我在夜裡計算等待的重量
我聽見你的心跳
從晨曦傳來

感覺你在路上
等火車等渡輪搭飛機

（本詩原載於二〇二一年一月二十八日，
《聯合報》副刊）

生命的紋路

冰封雪地，風吹雪形成紋路，
殘荷的枯梗立於其中，正是生
命堅韌的印記。

哈 爾 濱 太 平 湖

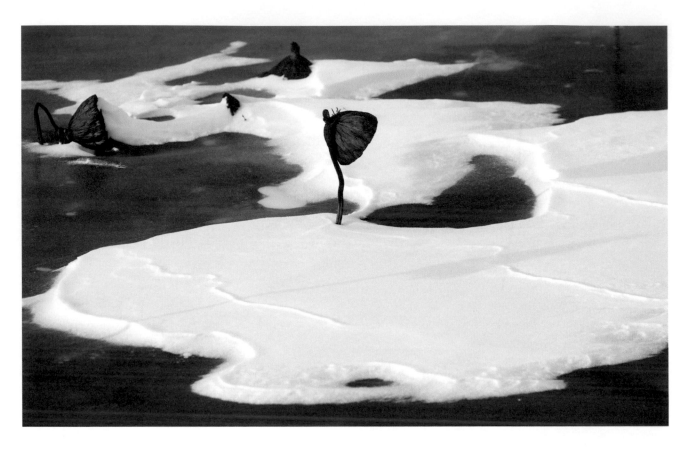

哈爾濱呼蘭河口濕地公園

踏雪尋荷　　　雪地冰天，踏雪尋荷。暗香枯萎，蓮蓬彷如瘦高的
外星人展開翅膀，呼叫遠方的春日。

相望

孤寂殘存，雪地冰天，蓮蓬、荷梗相望，堅忍堅守堅毅，
等待春日的到來。

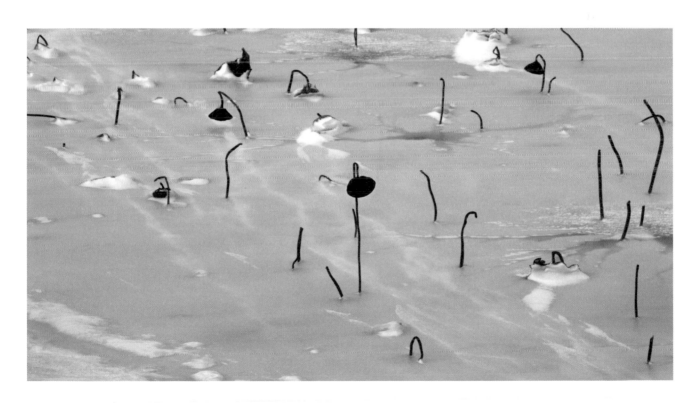

哈爾濱長岭湖

枯荷凝霜

跋涉千里，走過繁華，來到雪地。白色的寂靜藏著
一封信，裡面有首冬眠的詩，等待春天來打開。

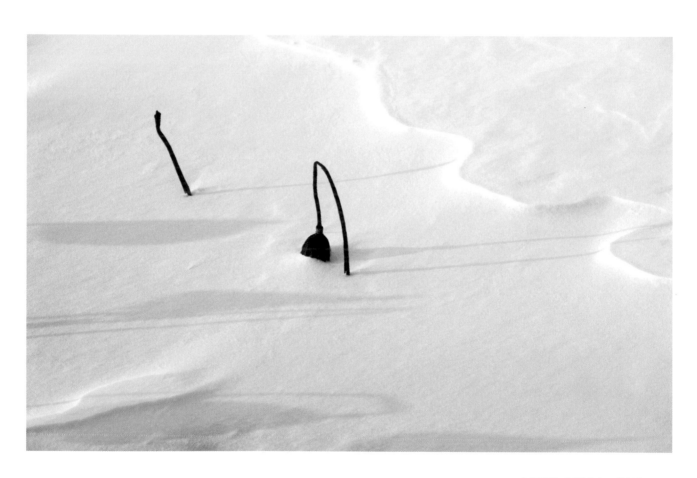

哈爾濱呼蘭河口濕地公園

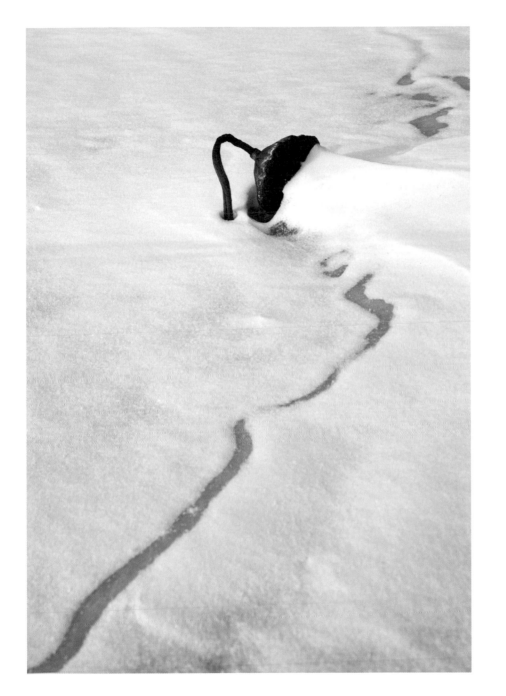

淚痕

天氣回暖，冰雪融化，陽
光緩緩靠近。一個蓮蓬孤
零零的，擋住冰冷和風
雪，等待春天。令人感動
落淚。

哈爾濱長嶺湖

呼喚時光

積雪掩埋殘荷。風吹雪，形成一個旋轉的彎度。倒下的蓮蓬，守住冬陽，呼喚時光。我按下快門。留下勇敢的身影。

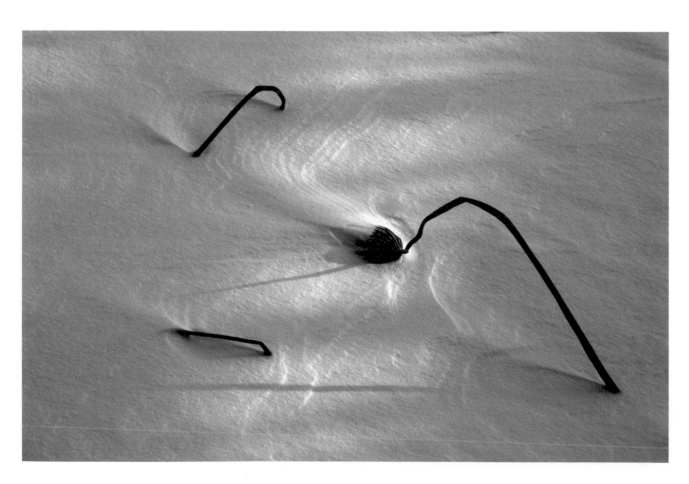

哈爾濱太平湖

192

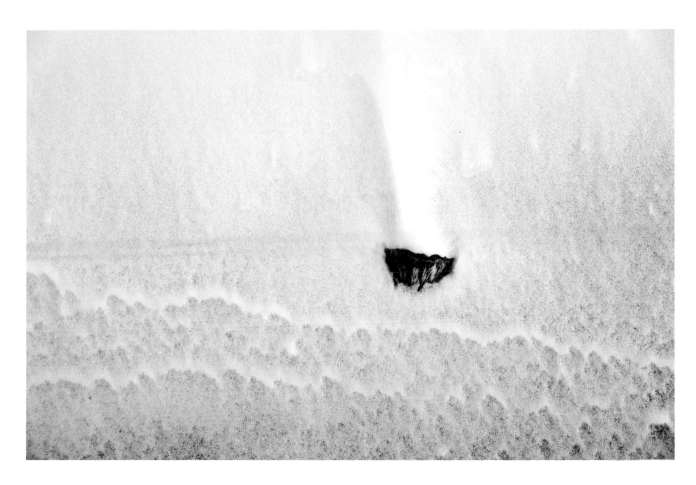

跳動的琴弦

風吹雪，波紋如浪湧來。風吹雪，波紋如跳動的琴弦。殘荷擺渡，我們一起度過冬天。

雪地有光發芽

詩／歐銀釧

追一朵走失的雲
凝神聽風
閉目聽雪
這些年你穿行天空飛越海洋

影子在回來的路上
科學家說那是光線無法穿透物體所形成
物理現象
陽光倒數計時
瞇眼辨識
未曾謀面的陰影
長出冬日的線條

懸念不老
我和我的青春之影在他鄉重逢
時間的盡頭
雪地有光發芽
等候你的語調

雪中芭蕾

冰雪封了路。不畏嚴寒，殘荷跳起芭蕾舞，等待春天踏雪尋來。

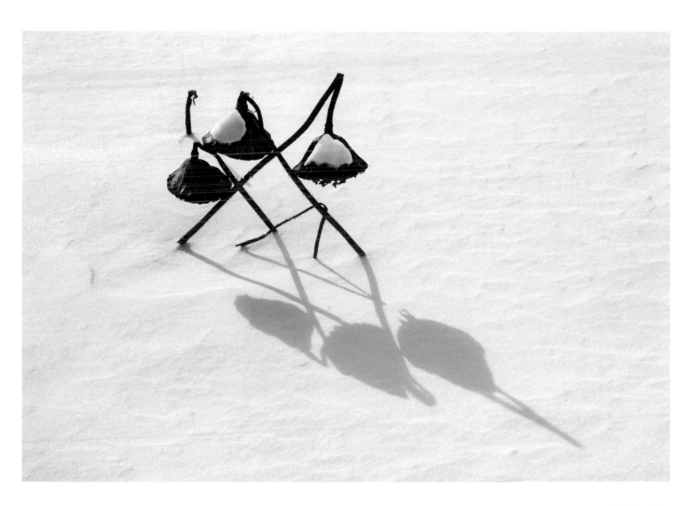

哈爾濱長岭湖

195

疏朗有致寫意畫

遇見雪地一幅寫意畫，疏
朗有致，畫你畫我，畫影
子，畫夢。

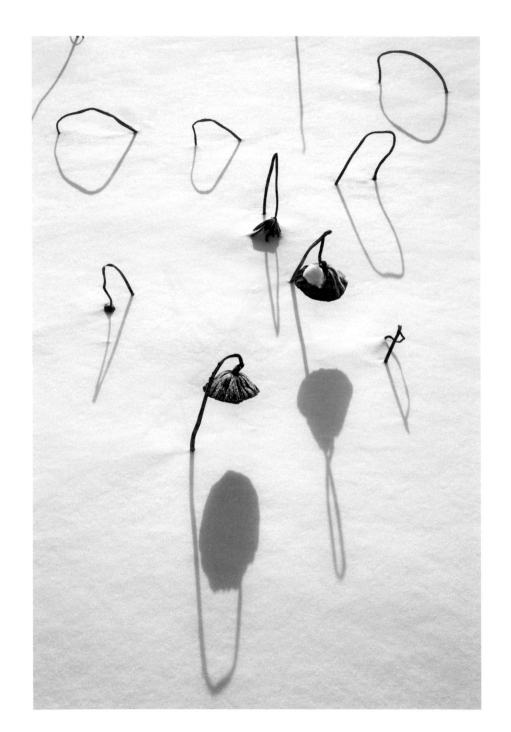

哈爾濱太陽島公園

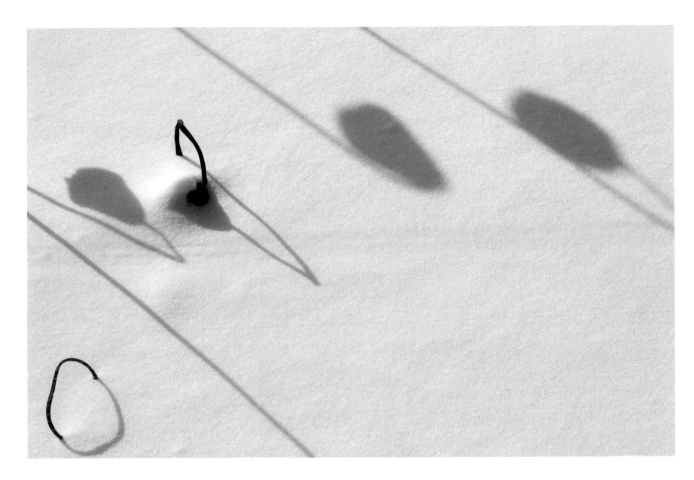

哈爾濱太陽島公園

跳躍的音符

每一朵枯荷都是一個音符，在雪地傳唱希望的曲子。

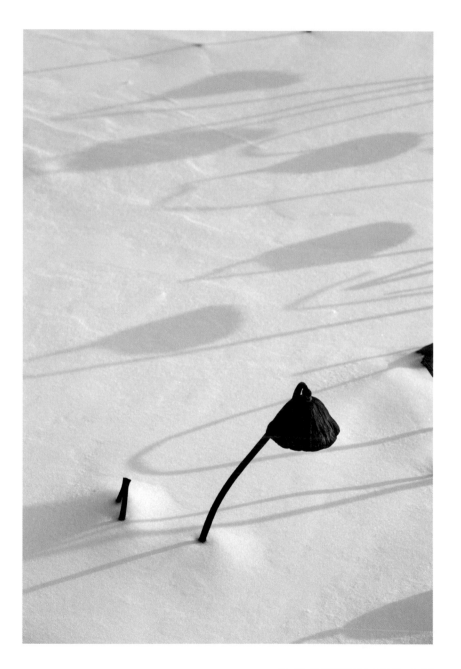

和時間對話

天寒地凍，雪地裡，一株纖細
的枯荷，托著蓮蓬，好像在和
時間對話，追問春天的居所。
我刻意利用光影，拍攝其他蓮
蓬的影子，只留一個蓮蓬佇
立，和我對望，孤單與孤獨。

哈爾濱呼蘭河口濕地公園

198

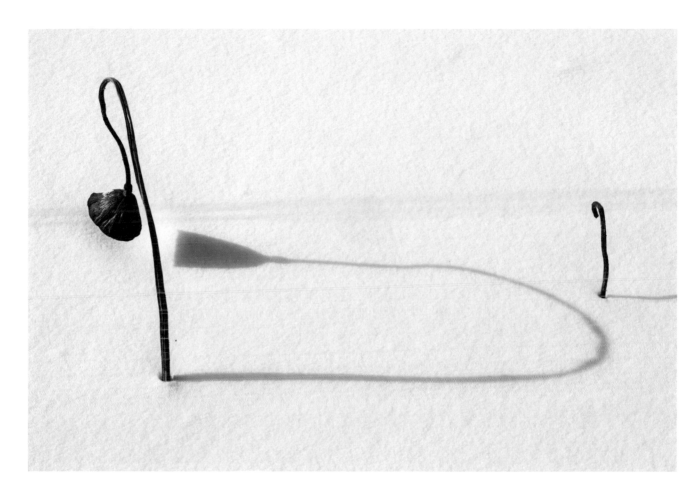

父 與 子　　枯荷的背脊已經彎了，歲月流逝，「學習冷冬殘荷」，我聽
見記憶中父子的對話。

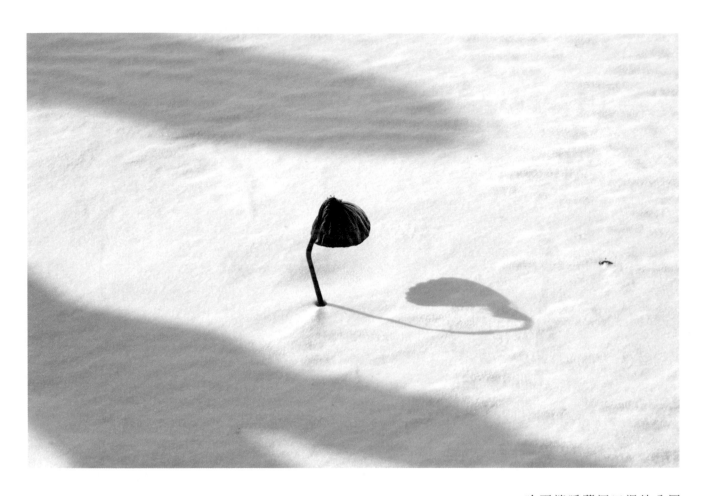

哈爾濱呼蘭河口濕地公園

思想者　　一個蓮蓬說：「我和我的影子談心，思索氣溫的模樣。
天氣為什麼這麼凍，我的影子都被凍得扭曲了。」我按
下快門記下來。

影中獨舞

一株枯荷遺世獨立，在
光影中獨舞。這是荷與
光最美的相遇。

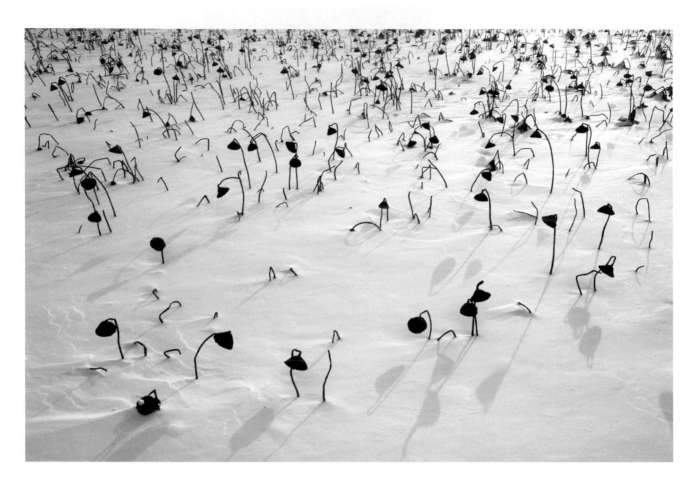

漫舞　　　冬日，雪地的蓮蓬舞會，生命力跳動，好像還聞到冰凍的夏
　　　　　　日清香。

風雪寫詩

風呼嘯而過，雪在我的頭上寫詩。零下二十度的光。最美的冬日。

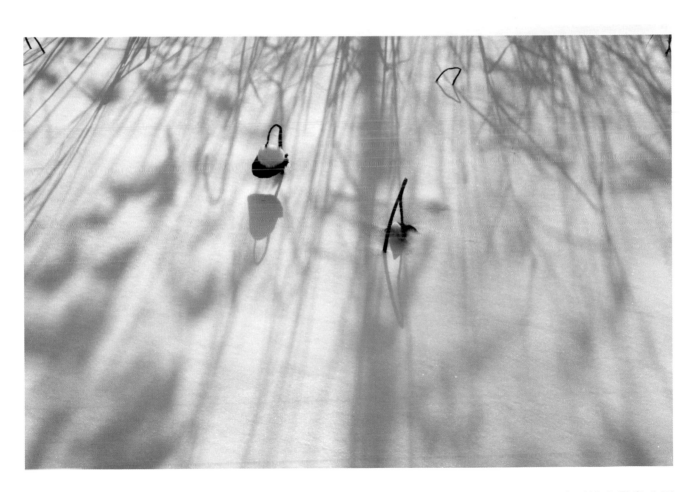

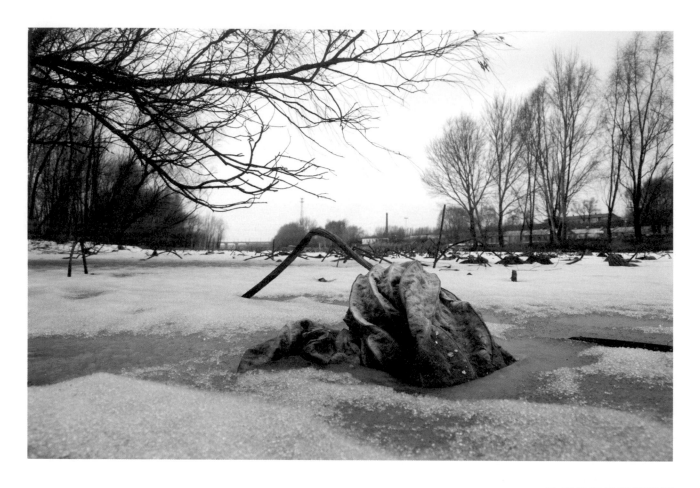

哈爾濱紅旗鄉運糧河

等待　　　天地間，一片枯黃的荷葉，像期待春天的荒島。

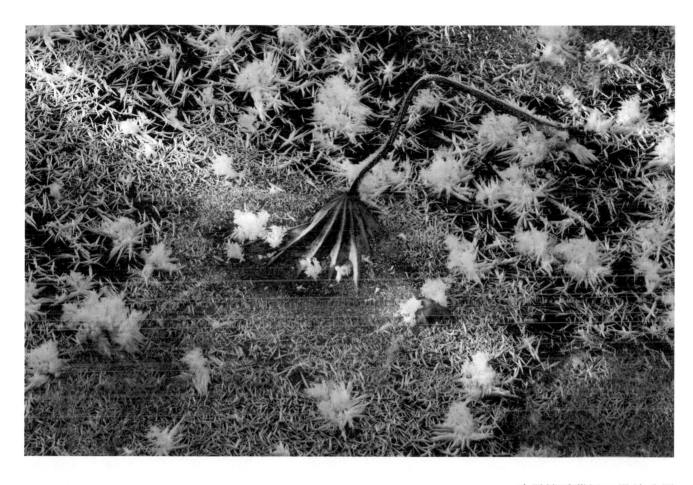

哈爾濱呼蘭河口濕地公園

冰花

冰凍的荷塘，一朵朵冰花綻放。枯黃的荷葉包裹春天的夢境。

生命的帳篷

古老的人工運河是往昔運送糧食、布匹的河道。如今河道淤積，人們在河中種植荷花。結冰的冬日河道，枯黃荷葉躺在荷道上，遠遠的呼喚我，裡面是夢的種子，思想的糧倉。

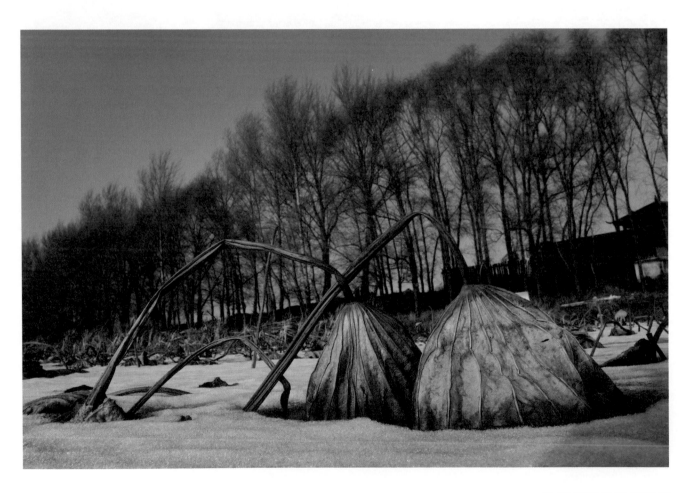

哈爾濱紅旗鄉運糧河

落日歸荷

荷塘黃昏，金色霞光，一株枯荷一個夢，記憶的香氣在天空。

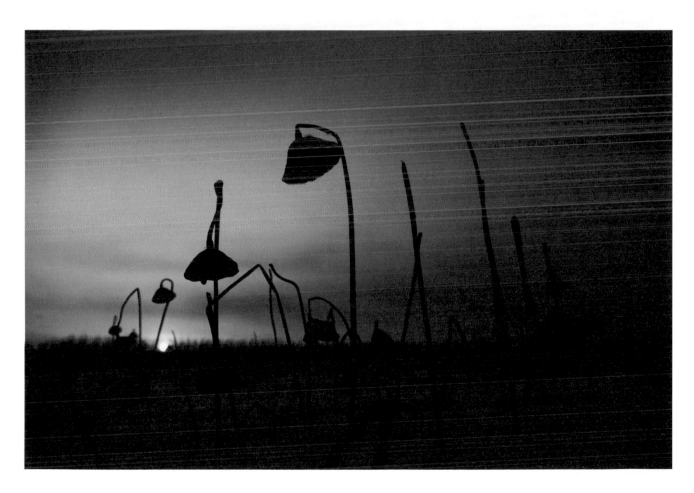

哈爾濱呼蘭河口濕地公園

遠方的夢尚未老去

詩／歐銀釧

風靜下來等雨
雨停下來等你
季節伸長脖子晾曬真實的自己

寫給你的明信片忘了寄出去
我快要忘記我們聽雨的那一天了
只記得左心房前一秒鐘的微笑
一直擺在冬天的抽屜
春天在荒島迷路
記憶的香氣隨風散盡
遠方的夢尚未老去
廢墟中有種子呼吸

穿越遼闊的沉默
晨光抵達每一扇窗戶
你說起淚痕未乾的鹹味
葉子抽芽
閃閃發光

（本詩原載於二〇二一年三月十六日，《聯合報》副刊）

蛻 變　荷葉的皺摺是季節的記憶，一隻毛毛蟲旅行到枯黃的荷葉，
好像在細數紋路，尋找通往春天的路徑。

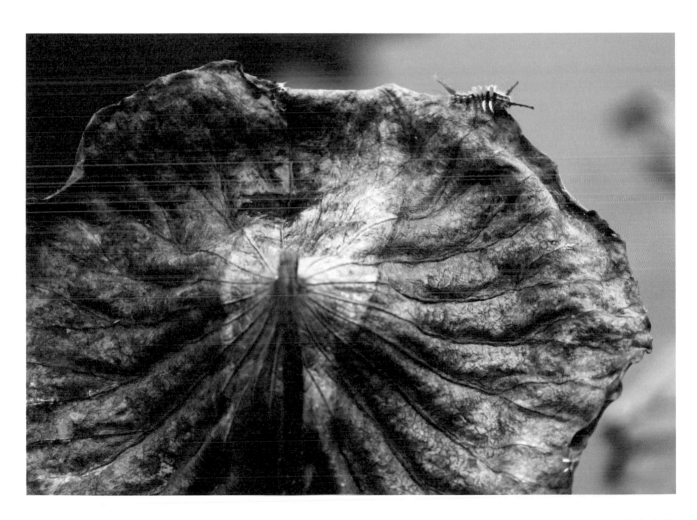

新北市安坑

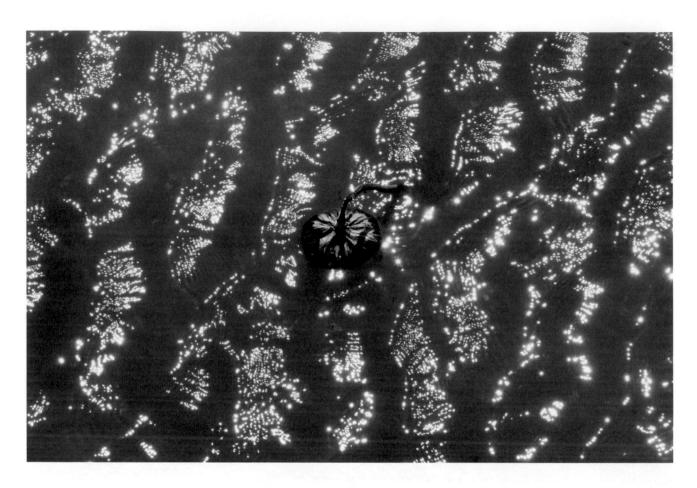

新北市金山

候 春　　　蓮蓬落下，在荷塘漂流。藏著生機，等候春天。

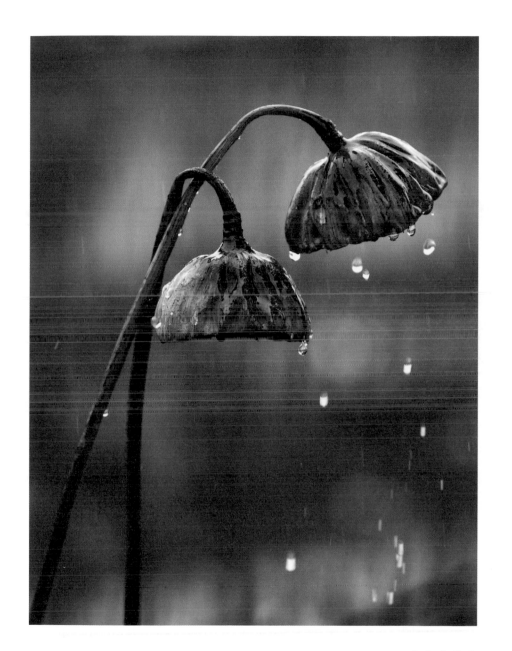

枯荷聽雨

雨聲想說什麼？雨滴裡有什麼？枯荷仔細傾聽，將老未老，還有一點夢的餘音。

南京藝蓮苑

211

我的攝影夢

文／吳景騰

　　竹籬笆旁的釋迦樹上傳來綠繡眼的叫聲，廚房飄來媽媽的炒菜香，陽光從窗外照在榻榻米上，一雙眼睛盯著牆上掛著的理光牌（Ricoh）相機，躡手躡腳的拿個小板凳，墊腳把相機偷偷的取下來，好奇地打開相機，對著妹妹，轉著對焦環、看著觀景窗內的兩個影像合成一個影像，挺神奇的，還偷按下快門。這是我第一次接觸相機。那時我9歲。

　　上了初中住在學校宿舍裡，週末，神父會放映他在國外所拍的幻燈片，介紹當地的風土人情。理化課老師也簡單介紹攝影術成像原理，這些因素埋下我對攝影的興趣，所以決定開始存零用錢買相機。

　　到了初三，買了一台OLYMPUS－PEN半格相機（一卷膠捲可照72張），和多位同學合買膠卷分著拍。到了高中，這台全自動的相機已經無法滿足我對攝影的需求，所以又開始把所有的零用錢存下來，買了一台Yashica－JP二手單眼相機。週末，我會把所拍的照片拿到鎮上照相館沖洗，同時也請教老闆攝影及洗照片的技巧，彼時，那位老闆看了我拍的照片，頗為讚許，鼓勵我加入攝影學會，參加攝影比賽。於是，1968年，我第一次參加雲林縣攝影學會舉辦的攝影大賽，獲得銅牌獎，獎品是一台烤麵包機。

　　高中畢業後，我報考台灣唯一有攝影學科的世界新聞專科學校印刷攝影科，我選擇夜間部，晚上念書學習攝影，白天可以到處攝影，也積極尋找攝影大師郎靜山、孔嘉、蕭長盛……等，登門拜訪，向他們請益。同時也參加郎老主持的中國攝

影學會及台北市攝影學會，與影友互相交流攝影技巧，並在兩年內通過這兩個攝影學會的博學會士考試。

在這期間我積極參加各種攝影比賽，獲得不少獎品及獎金。在世新學習攝影課程期間，我常拿著新拍的照片請教授課的陳宏老師，他總是細心回答，我則追問再三，占去他本該休息的下課時間。二年級一開學，陳宏老師把我推薦到一家週刊雜誌社當攝影。一年半後，台灣日報社找我去當攝影記者，當時台灣還在戒嚴時期，要進入新聞機構是不容易的，在籍大學生當上正式記者，我算是第一位。

學習攝影期間，黑白攝影、紀實攝影、運動攝影、風景攝影、生態攝影、人像攝影等各類題材我都嘗試拍攝。我想如果東拍一張、西拍一張，無法顯現自己拍攝風格，於是選擇離家最近的台北植物園荷花池，嘗試拍荷花，初期先拍50張不同姿態的荷花，再增加到100張、200張，希望經由構圖、光線、呈現不一樣的主題。

我開始拍攝荷花時，從星期一到星期五每天早上六點到植物園觀察拍攝荷花，到八點半就去雜誌社上班。一段時間之後，發現荷花的生長過程像人生一樣，從出生、幼年、青年、壯年到老年，也有喜、怒、哀、樂。荷花冬天枯萎，春天又復甦。我的心深受啟發。

這樣拍攝持續兩年。1983年先後在台中、台北、高雄，舉辦「荷花攝影巡迴展」，攝影大師郎靜山特別前往台中為我剪綵開幕。郎老鼓勵我，他說：你的荷花

拍得很有生命力，要繼續拍下去。1987年，進入當時台灣最大報業集團聯合報，專注於新聞攝影，也獲得不少新聞攝影獎。在這期間，有空也會去拍荷花，可惜當時拍攝的是彩色負片，這些底片經過一段時間，開始褪色，直到數碼相機比較成熟後，加上自己從報社退休，更積極追尋荷花，拍攝過程中，發現自己的照片缺少在寒冬中荷韻的畫面。

2016年請江蘇淮安日報社攝影部主任程鋼，如果下大雪即通知我。2017年大年初四，程主任告訴我淮安正在下雪，我隔天立刻搭機趕往南京，轉車到淮安，會合程主任再趕往金湖縣荷花蕩。隔天早晨5點半起床，我們開車在一望無際的荷花蕩裡尋找拍攝的景點，東方的天空色彩慢慢變化，火紅的太陽從遠處的樹梢升起，為一大片枯萎的殘荷，帶來了光影、溫暖與熱情，美極了！

雪地殘荷還是沒拍到，回到台灣從網上查到哈爾濱有位旅遊達人冰城馨子趙天華女士，她拍過哈爾濱伏爾加庄園的雪地殘荷，我打電話請她幫忙關注哈爾濱的荷花及雪況。

2017年7月底她拍了伏爾加庄園的荷花給我。到了11月底哈爾濱開始下雪，她特別請伏爾加庄園裡的國際攝影俱樂部主任王玨拍了荷花池的雪況，傳給我，並且說：氣象預報12月9日還有可能下雪，於是我開始準備，幫自己及相機買防寒裝備。8日搭機前往哈爾濱，當夜開始飄雪，人生第一次感受到下雪的滋味，心裡非常興奮，整夜輾轉難眠，期待明天荷花池白皚皚的景象。清晨天微微亮，到氣溫零下20

攝氏度的荷花池畔，雪停了，看到白雪停留在蓮蓬上，感觸萬千，荷的生命力實在太強了。於是，快門按個不停。

2019年11月12日哈爾濱迎來第一場雪，當地的影友跑了幾個荷塘，利用視頻告訴我荷塘雪況。氣象預報11月17日還會下暴雪，所以我16日搭飛機到哈爾濱。下機後，影友葛福君開車接我上太平湖及長岭湖勘景。

16日晚上哈爾濱果然迎來第二場大雪，氣溫下降到零下20度。隔天一早葛福君開車接我上長岭湖拍雪地殘荷，到達長岭湖荷塘，看到荷塘的皚皚白雪。蓮蓬戴著白帽迎接找們。

一行人小心翼翼的走進荷塘，盡量減少對白雪的破壞，我選擇以殘荷與白雪組成的圖案為拍攝主題。下午六級強風把荷塘的雪吹向殘荷兩邊，這是俗稱「風吹雪」，我們也被吹得極為難受。但是仍興高采烈的拍攝。

接連幾天，我們先後到哈爾濱太陽島公園、呼蘭河口濕地、運糧河等地的荷塘取景拍照。呼蘭河口濕地的蓮蓬頭挺立於冰面，冰天雪地，我的手快要凍僵了，不過，仍努力按下快門，拍攝冬日的荷糖，見證了荷的堅毅。

從台灣各地到大陸淮安金湖、南京、北京，哈爾濱……等地，追尋拍攝荷花，終於完成荷的四季，紀錄荷花時光。「人生為荷，四季如荷」這是我的生活寫照。

我的拍荷經驗

拍攝荷花要先認識荷花！

　　荷花屬睡蓮科，品種有數百種，有白色、粉紅色、黃色、紅色……等。依花形有單瓣、複瓣、重瓣、千瓣之分。花瓣20片以下稱單瓣。20-50片稱複瓣。50片以上稱重瓣。一千片花瓣以上稱千瓣。「千瓣蓮」不僅是荷花中花瓣最多的品種，也是自然界中花瓣最多花卉之一，花瓣一般為1000至2000瓣，最多時可達三千餘瓣。依用途可分為藕蓮、子蓮和花蓮三大系統。子蓮是長蓮子的荷花，根部的藕，長不大，花期從盛開大約有三、四天，才會開始凋謝，藕蓮是長藕的荷花，養份在根部，蓮子長不大，花期較短大約兩天就開始凋謝。所以採蓮子的藕較瘦小且纖維較粗不直接食用，只做藕粉。花蓮是種植來觀賞用的，無食用價值。

　　荷花生長期大約在3-11月（依緯度不同生長有先後）。荷先有葉、苞、花、蓮。荷可以用蓮子或種藕來種植，先長出浮葉，第三片以後長出立葉。一花一世界，一朵荷花旁邊一定有葉子，這片葉子稱「伴生葉」，是在行光合作用，供給花朵養份。就像媽媽撐著傘在照顧孩子一樣。荷花代表美、純淨、出汙泥而不染的君子。

荷花為什麼會「藕斷絲連」？

　　蓮藕的孔道裡，包裹著一種螺旋狀木質纖維素，當藕被折斷時，會被拉成許多白色細絲，彈性大、不易斷，即所謂的「藕斷絲連」。蓮藕的結構很特殊，它的體

內的運輸組織是螺旋狀的，我們稱螺旋狀排列的運輸組織為環狀管壁，這種結構和拉力器上的彈簧很相似。

為什麼荷葉上的水會形成水珠滾動？

　　荷葉的表面附著無數個微米級的蠟質乳突結構，阻止水分停留在表面。水滴因為張力形成水珠滾動，既不會積水造成腐爛，也可帶去葉面塵埃。

我怎麼拍荷花

　　荷花長在水中姿態百樣，攝影者如何從雜亂的環境中把荷花主題突顯出來？
　　我在拍攝荷花會先尋找主題：以荷喻人，將荷花、荷葉、蓮蓬的各種姿態擬人化。
　　我在拍攝荷花前，也會先觀察，即預先打「腹稿」。

A. 拍攝時間：晴天、陰天、雨天、颱風天，從日出到日落都可以拍，只有主題表現不一樣而已。晴天以清晨5點到8點間，花況最好，比較可拍到出色的逆光照片。一般8點以後太陽位置會越來越高光線較強，容易造成反差過大，荷葉及花瓣過曝，可加上偏光鏡消除荷葉、花瓣及水面反光，增加色彩飽和度。花到了早上十點以後，花瓣會開始慢慢回縮。下午陽光帶暖色（偏金黃）很適合拍殘荷。

B. 拍攝角度與背景選擇：我會嘗試不同角度去拍攝，平視的角度，俯拍、躺著、蹲著、趴著，都可以試看看。（前景的運用，襯托出主題）
　　　　a.低角度可以選擇藍天當背景。
　　　　b.以荷塘邊綠樹當背景。
　　　　c.以水面倒影或水波紋當背景。

C. 構圖：尋找趣味中心。利用荷花、綠葉、光影、水珠、蜜蜂、蜻蜓、小鳥、雲彩、水波……等來搭配。

 a. 利用荷葉放射性的線條，然後再搭配荷花置於適當的部位，通過線條和色彩對比，使人產生美的愉悅享受。

 b. 利用主題與背景間的亮度差異突出主題。

 c. 利用色塊對比突出主題。

 d. 空間對比，利用不同大小的面積或不均衡感的安排獲得美感。

 e. 感受對比，盛開與落敗，殘缺與完美。

D. 慢速快門拍攝：使用三角架，可拍出荷花有風吹搖曳的感覺。在拍晨曦或夕陽時使用偏光鏡或減光鏡（ND濾色鏡），將快門速度變慢，再用黑卡增加荷塘曝光。這樣拍攝方式可使天空的雲彩顯現出來，荷塘的荷花不會漆黑一片。

E. 鏡頭選擇：

 長焦距鏡頭 - 有壓縮的效果，景深小，可使背景有效的模糊，畫面單純，凸顯主題。快門速度不宜太慢。在拍攝昆蟲時使用長焦距鏡頭來拍攝以免驚嚇昆蟲，如果使用長焦距鏡頭最近焦距拍攝昆蟲成像還是太小時，我會加上近攝接環，可以再靠近一些拍攝，使得影像成像較大不用裁切。但是景深會變得很淺。

 廣角鏡頭 - 可以帶來強烈的視覺衝擊力，容易囊括廣闊的景物及表達空間感。

 變焦鏡頭 - 在拍攝中轉動變焦環，拍攝出具有動感照片。變焦前或變焦後要預留適當的時間，確保畫面的清晰度。

微距鏡頭與近攝接環：可以放大微觀世界，獲取我們日常生活看不到的景物。注意景深及快門（克服風吹晃動）。

F. 拍攝殘荷時因鏡頭太銳利，畫面太寫真不夠美，可在鏡頭上加上柔焦鏡片，或在鏡頭前面加上透明壓克力片塗凡士林，增加虛幻朦朧的氛圍。

G. 雪地拍殘荷應注意事項

a. 曝光：+EV（增加曝光補償）由於雪白的雪景會反射較多光線，造成相機誤判進光量導致曝光不足，所以拍攝雪地時經常會感覺照片髒髒暗暗。要解決這種困境，最常見的做法就是適當的加一點EV值！一整片的白雪只要稍微畫面亮一點，很容易就變成一片死白！所以我都會特別留意曝光，確保不要過曝，也同時留意暗部是否有過暗的情形，以方便後續調整。

b. 色溫：色調偏藍。陽光下雪地反射紫外線容易造成整體畫面偏藍，如果是喜歡一次就把畫面拍到位，或者也可以適當的調整色溫。

c. 從室外回到室內前，記得先將相機雪掃走，然後放入包包內，讓它在包包內慢慢「回溫」。避免室內的溫差會使濕氣於相機上凝結的雪融化成水，導致相機功能受到影響，甚至是損壞。

d. 在寒冷的地方電池很容易沒電。相機要保暖，可讓相機穿上羽絨衣，或在相機電池處貼上暖包（熱貼），備用電池也要用保暖小袋子存放！

e. 如果要使用腳架，也要特別留意在太過寒冷的地方不要用潮濕的手去抓金屬的部分，避免手被黏住。

在荷花與時光的隧道

文／歐銀釧

一朵荷花從心田升起，是荷花跟著我？或是我跟著荷花？

許多年前回澎湖，友人崔璐璐說要帶我去看花。我們穿過野地，走過村莊，沿著溝渠往前。有淡淡清香隨風拂來，似曾相識的香氣。「是什麼花的香？有點熟悉，卻記不起來。」走在前面的她，回頭嫣然一笑，「等一下你就知道。」

最後，我們來到一個地方，水光瀲灩，荷花挺立水中，不蔓不枝，亭亭玉立。一大片荷葉在風中搖曳，好美，靜靜的，我們賞荷，怕說話壞了美景。

那是我在八歲離開澎湖之後重返故園。童年印象的澎湖，綻放著落花生的花朵，還有天人菊和馬鞍藤。沒想到有滿池荷花，久別的我為之驚喜不已，直問是誰種的？璐璐也不知道。

「是我錯過的那些海風時光裡，某人種下荷花，花裡是我未知的日子？」那晚，我在日記裡寫了一點心情。

那次之後，我開始常回澎湖授課、演講、旅行，去了許多地方，和耆老談天，探訪我出生之前的澎湖記憶，還到海邊看馬鞍藤，四處尋找天人菊。藍天、碧海、麵線、絲瓜，童年好像隨著荷花回來了。

幾年前的夏天，另一位友人莊彩婕開車載我和她的家人繞著澎湖遊玩，繞到湖西鄉，她表情神祕，走著走著，似乎越來越熟悉，原來是那池荷花盛開，暗香浮動。什麼時候，什麼人在澎湖種荷花？她也不知道。但是荷花綻放了一個好時光。

在台中讀東海大學中文系時，江舉謙教授於課堂上教《詩經》。他吟誦：「山有扶蘇，隰有荷華」、「彼澤之陂，有蒲與荷」、「彼澤之陂，有蒲菡萏」。聲音優雅婉轉，數千年前的荷花好像來到課堂上。

後來讀《古詩十九首》佚名作者的詩句：「涉江采芙蓉，蘭澤多芳草。采之欲遺誰，所思在遠道。……」，對荷花有更多的想像。踏過江水去採荷花，採了荷花要送給誰？我想，那思念的心，一直在江水與花卓之間浮動。

青春歲月有如夏荷。彼時住在台中，同學家附近有荷池，我們下課後，從人度山搭公車，下山看荷花。一路談天，有時也會念幾句有關荷花的詩句。那些詩篇在心中，隨著時間，漸漸在心房裡長成一朵荷花。

2017年和2018年，應緬甸大其力觀音寺住持宏光法師邀請，我曾連續兩年夏天短暫住在寺廟裡，教沙彌尼閱讀與寫作。寺裡有沙彌尼輪值專門照顧荷花，每次經過大雄寶殿，遠遠就看見階梯下的幾缸荷花，迎風搖曳。

十多歲的沙彌尼在課堂上畫荷花，書寫照顧荷花的過程，「每天去看荷花，每天都不同，一點點風，一點點陽光，花與葉不停變化。」

2019年，我們一些朋友集資為大其力觀音寺沙彌尼的圖畫與短文作品出版成書，送給香客。那朵書上的荷花，總編輯覺得我拍得不夠好，商請寺裡的師父重新拍，拍來拍去，都不合總編理想中的荷花模樣。連續拍了兩週，一直拍到我和攝影家吳景騰夫婦到桃園國際機場，準備搭機的前一刻，終於定案，選了一張粉紅的

荷，放在書中第22頁。每次翻讀《時光在遼闊的法海》，讀到這一頁，就想起那些流轉在台灣與緬甸電郵時空的荷花。

徵得吳景騰的同意，我把他拍的近兩百張荷花，帶去緬甸教學，介紹荷花四季，講述他花了四十多年追拍荷花的故事，也教一些荷花的詩詞，並且在課堂上討論。

書裡第184頁，沙彌尼畫了一個人在荷塘拍荷花，有的荷含苞，有的盛開，蜻蜓飛來。那是她想像吳景騰佇立荷塘拍攝荷花的景象。

「等待是一朵花。吳老師是一朵等待之花，也許他和荷花有約，一定要等到他想念的荷花？」一個愛寫詩的沙彌尼說。另一位沙彌尼說：「他拍的荷花特別靜謐，彷彿是內心的獨處之花。」還有小師父偏愛他拍水鴨媽媽帶著孩子們游過荷塘，「畫面充滿慈愛。」

回台灣之後，我告訴吳景騰這些談話，他笑了，直說：「我沒想那麼多，只是日日月月年年，常想著荷花。」他從念大專時，拍台北植物園的荷花，先拍一百張，再拍兩百張……，彼時，他持續拍攝荷花的千姿百態。後來到台灣各地拍荷花，台南、嘉義、桃園、新北市、台北市……，凡是有荷花的地方，幾乎都有他的身影，近幾年還跨到南京、哈爾濱等地拍攝，想拍出荷花在冰天雪地的景況。

欣賞吳景騰拍攝的荷花，每每迷在其中。春、夏、秋、冬的荷在他的觀景窗中，別有意境。他拍的荷花藏著故事，靜靜凝視，就有詩來到心田。每一張都讓我沉思許久。記憶有時在葉脈紋理迷路，有時停留於花蕊蓮心，偶爾被荷葉包覆，或是在花瓣中捉迷藏。於是，荷寫詩，詩寫荷。

「去年你去了哪兒？」朋友好奇問起。「我住在荷花裡。」除了工作，大多數時間都在看荷、寫荷。人生為何而來？吳景騰說：「我的人生是為荷而來。」

去年因為疫情無法去緬甸授課，但是透過電郵教學。曾留學台灣的宏光法師多次傳來寺裡荷花的照片，年底，她寄來祝福：「在荷花與時光的隧道，與大家共度平安年。」

荷是古老的植物，流轉時光，綻放人間。荷在水中生活，出淤泥而不染。荷的四周有奇妙的生態世界，魚、蜜蜂、蝴蝶、豆娘、蜻蜓、白鷺鷥……，都是荷的朋友。一年四季，荷各有風采，晨曦中的荷、霧氣裡的荷，陽光下的荷，雨中的荷，雪地的荷。大地作畫，荷在其中，吳景騰靜靜守候，細心構圖，掌握分秒，按下快門。

來到人生的秋天，這時候賞荷、寫荷，與從前喜愛夏荷不同。春荷有生命力，夏荷豔麗，到了秋天，冷風蕭瑟，荷已殘破，卻有凄清之美。

追荷追到哈爾濱的吳景騰說，四季的荷都是美景，只是，他更喜歡冬荷，「嚴冬，風吹雪，荷已衰敗，只餘蓮蓬，此時，荷的堅韌勇氣最讓我佩服。」子夜看他拍攝雪地枯槁的荷，好像聽見睡在冰封蓮蓬裡，種子細微的呼吸。

是的，我貼近照片，聽到雪地蓮蓬中，微小而穩定的呼吸。

有人問他如何拍殘荷，他說：「首先把殘荷當自己的父母或祖父母。想一想，他們過去為了照顧家庭，經歷各種困難，風霜在他們臉上留下歲月的痕跡。那些風

霜和皺紋裡面是慈祥的、溫暖的、堅毅的、挺拔的……。從這個角度觀察，再配合光影、構圖，就能創作出不錯的作品。」

數十年前，我曾去過攝氏零下四十度的哈爾濱，但是沒看過雪地的荷。看他拍攝哈爾濱的風雪殘荷，感動不已。

因為感動而為吳景騰拍攝的荷寫詩。日子有如心靈擺渡，在過去與未來之間搖曳，在記憶和夢境之間，來來回回。某日，在電腦上敲打一首荷詩，看著吳景騰拍的荷，看著看著，好像見到九歲的他第一次在老家接觸相機的可愛模樣：「拿個小板凳，墊腳把牆上掛著的理光牌（Ricoh）相機偷偷取下來，好奇地打開相機，對著妹妹，轉著對焦環、看著觀景窗內的兩個影像合成一個影像。」那是他最早接觸照相機的難忘一刻。

退休之後，他除了拍荷花，最重要的是每星期開車載九十多歲的父親往返台北和嘉義之間，父子一路談心。也因此，他近來拍攝最多的是嘉義老家種的幾缸荷。

初春，六十八歲的他拍得一張荷葉，傳來分享，他說：「春天來了荷知道，這是春天的微笑，像嬰孩一樣可愛。」

照片上，初生荷葉從水中冒出來，探看世界，像我們來到世上的最初時光。

（本文原載於2021年2月14日，《聯合報》副刊）

每個人心裡 都有一朵荷花

文／歐銀釧

七月，荷花盛開。

每一朵荷花都乘載著季節與賞花者的故事。

我想起五月，在江蘇淮安看見荷葉初生的模樣。

因為荷花，我第二次到淮安。淮安清河新區管委會主辦《荷詩對話‧吳景騰追荷攝影展》，在淮安國際攝影館展出吳景騰拍的荷花，以及我為荷花寫的詩。

再訪淮安，距離二○○四年已有近十五年之久。

重新走一回「漂在水上的城」。朋友說，淮安境內有京杭運河、古黃河、鹽河、淮河等九條河流。繞來繞去總是見到水，我們走在水上的城。

在這座有著古老文化的城裡，人文與自然風景映照著我們的心。

朋友帶我們造訪清浦區都天廟前街二十七號，攝影大師郎靜山（一八九二～一九九五）的故居。

老街像時光的顯影，在高樓大廈之間，繼續著另一種時光的生活。建於明朝的都天廟，歷經風雨還保存著。細長蜿蜒的街，時光行走其間，步履緩緩。

時光風景就在身旁。郎靜山一襲藍色長袍、一雙黑色布鞋、背著相機的模樣，是吳景騰最深的記憶。郎老的鼓勵是他大半生追拍荷花的動力之一。吳景騰曾於

一九八三年舉辦「荷花攝影巡迴展」，彼時，郎靜山特別從台北前往台中為他剪綵開幕。郎老對年輕的他說：「你的荷花拍得很有生命力，要繼續拍下去。」

吳景騰還留著彼時與郎靜山的合影。三十多年前的話語迴繞在他心頭。

我們在郎靜山的故居佇立。《淮安日報》視覺總監程鋼同行。

程鋼所著的《郎靜山傳》提到大師在都天廟前街的童年：「到私塾先生家念書的來去途中，郎靜山要經過一段路程……途中有照相館，那些將人的影像印在紙上的玩意兒激起了他的好奇和興趣，他總是一待半天。有一回他未按時回家，全家出動找尋，最後發現他在一家照相館面對著慢慢呈現影像的照片發呆……」

郎靜山的父親郎錦堂篤信佛教，喜歡收藏書畫、照片。「多少年以後，郎靜山回想起以前的一切時，用兩個字來概括——照相。」程鋼說：「童年，留給他的影響太大了，那些影響就像血液在他的體內流動。」

走在都天廟前老街，揣想著郎靜山的童年。

繞著老街走。經過一戶人家，老婆婆拿著一個圓餅，邊撕邊吃。麵香迎來，好像很好吃。看我好奇，她撕下一大塊餅給我。接下了。我和同行的朋友分著吃。餅沒有調味，卻有著嚼勁，愈嚼愈香。她邀我們進她屋裡，小小的房子，幾個人站著就滿了。她走進另一個房間，再出來時，又拿了一個餅給我。我把它放進手提袋裡。

那天晚上，我帶著老婆婆送的餅回到旅館。餅的香氣布滿我的袋子。夜裡那麵香竟從袋裡溢出，滿房間。想起唐朝李白的〈淮陰書懷寄王宋城〉曾提到夜宿淮安，「暝投淮陰宿，欣得漂母迎……」淮安純樸真誠的民風，千百年來依舊。

一日早起，朋友開了兩個多小時的車，載我們到金湖的「荷花蕩」。萬畝荷田，水天一色。彼時，荷葉剛剛生長，農人划舟採蓮藕，波光瀲灩，岸邊柳絲迎風飄飛，有如一幅古畫。

　　追拍荷花的吳景騰曾在二〇一七年初從台北搭飛機到金湖拍冬日殘荷。「零下三度，我們在一望無際的萬畝荷花蕩裡尋找拍攝的景點，東方的天空色彩慢慢變化，七點鐘，太陽從遠處的樹梢升起，為一大片枯萎的殘荷，帶來了溫暖，美極了。」

　　穿梭荷田間。他說起記憶。

　　因為有水，倒影成為另一種風景。我學著拍攝倒影裡的荷。

　　午餐，帶著老婆婆送的餅在金湖餐桌上配此地的野菜，清甜美味。午後，我們去水上森林，萬畝水杉，鬱鬱蔥蔥，身心都在綠色裡。走在水杉之間，水色如鏡，映照我們的身影。真實與虛幻，如夢倒影，一線之隔。

　　我們隨著人群排隊，等船，在水杉的光影之間移動。上船之後，船夫搖櫓，帶我們往森林深處行去。光影波動，水上森林宛如光、樹、水合奏的樂曲，在心裡響起。

　　有水的地方常有人種荷。水上森林也有荷。一個轉身，吳景騰不見了。再看，他正向著荷葉對焦，拍攝春夏之間的初生荷葉。

　　回程已是黃昏，朋友買了農家的菱角，剝殼即吃，清香微甜。這是金湖的味道，水上森林的味道。我的心像照相機，拍下記憶的畫面。

淮安是一個轉換站。「南船北馬，舍舟登陸」的石碑說著這座城市往日的繁榮。古時北上的旅人在此換騎馬匹，南下的人則在這兒換乘船隻。清朝康熙皇帝曾寫詩〈晚經淮陰〉：「……紅燈十里帆檣滿，風送前舟奏樂聲。」

　　歷史在食物之間流傳。淮揚菜文化博物館在唇齒間漫步，人們說菜、嘗菜。

　　此行幾度嘗到蒲菜，也再度到明代小說家吳承恩（一五〇六年～一五八二年）的故居一遊。

　　吳承恩是淮安人，他所著的《西遊記》第八十六回，孫悟空救唐僧，同時也搭救了樵夫。樵夫的母親做了素齋宴謝謝唐僧師徒。「……油炒烏英花，菱科甚可誇。蒲根菜並茭兒菜，四般近水實清華。」數十種淮安野菜盡在其中。

　　朋友說，蒲菜又稱「抗金菜」。宋朝的梁紅玉，面對金兵圍城，發現馬吃蒲菜的根莖，於是親自嘗食，確認無毒之後，軍民靠吃蒲根充飢，堅守數月，擊破了金兵攻陷淮安的計畫。

　　咀嚼蒲菜的嫩莖，清甜甘美。

　　吳承恩的故居，睡蓮浮在水面上。

　　為荷，我們旅行到淮安，日日見荷。

　　在淮安待了七天。我們和觀展的人談起荷花，每個人都有思索。

臨別前，最後一晚，有位校長說起，荷花就是人生的「生死」。

他同行的朋友加了註腳：「輪迴」。

映照在荷花池中的倒影，是以往的我們？未知的我們？或是現在的我們？

我的記憶定格在許多個瞬間。再訪淮安，這古老的城有如荷花池，每個人心裡都有一朵荷花，迎風搖曳，說起時光。

（本文原載於2019年7月26日，《人間福報》副刊）

雪地殘荷

文／歐銀釧

大雪紛飛，一個人站在雪地裡，等待什麼？

冬日，攝影家好友吳景騰又搭飛機去哈爾濱。零下二十度左右，哈爾濱已成雪鄉。他穿戴厚雪衣，走過冰封的松花江，走過已是雪地的荷塘。

「到達長嶺湖荷塘，看到潔白如棉花糖的白雪，蓮蓬戴著白帽，荷葉披著白紗。我把相機作好保暖工作，貼上暖暖包，以免電池電力快速流失。」

「以殘荷與白雪組成的圖案為拍攝主題。六級強風把荷塘的雪吹得在殘荷兩邊跑，這是俗稱的『風吹雪』，荷塘的雪不見了，剩下冰面，我也被吹得極為難受。但是，我忍著，就像雪地底下的荷，忍著過冬。」

雪花飄落在殘缺的枯枝。曾是喧囂的夏日荷塘，經過秋天，已是殘荷一片，冬日雪地裡，只留下枯枝。吳景騰從照相機的觀景窗望去，枯枝成為各種姿態的幾何圖形，矗立於天地間。

「這是寂靜的符號。」

風吹雪，雪在跑，雪花往臉上跑，冰冷像刀割。

雪落在荷塘，雪落在枯枝。雪落在身上。雪地裡，看見蘆葦的影子、樹幹的影子。他凝視枯荷，看著雪的紋路、光影。「雖然很冷，天地間除了枯枝和我，還有蜘蛛、江鷗、鴿子以及不知名的鳥。」

冬日，哈爾濱的朋友告訴他下雪了，他立刻飛去。攝影裝備中，特別帶用了四十多年的老鏡頭。兩年之間，他總共去了四趟哈爾濱。一次拍金秋殘荷，三次拍雪地殘荷。

　　去年秋天，他去哈爾濱，為的是拍攝金秋時光的殘荷。他說：「哈爾濱在北緯45度，太陽光都是斜側光。我揣想在哈爾濱，拍殘荷會特別有立體感，再加上荷塘旁邊有許多金黃色的樹，倒影映在荷塘上會很漂亮。我常常想像著這些畫面。所以，我在秋日到哈爾濱走一趟，試試看是否能拍到金秋殘荷？」

　　去年十月底，吳景騰帶回哈爾濱的秋日殘荷美景。他約我喝咖啡，分享拍攝的照片。每一張都說著不同的故事。最特別的是在金河灣濕地。

　　他說，荷塘邊的路很泥濘，非常濕滑不好走。踩著爛泥進去之後，「我看到荷塘邊的金黃色樹木，心裡為之一震，這不就是我想要找的場景？以荷塘邊金黃色樹木的倒影為背景，枯枝殘荷堅毅的站立在荷塘上，如詩如畫。」

　　他見到和設想中一樣美的畫面，按下快門，留下一幅殘缺的美圖。「這是殘敗衰颯之美。」他說：「孤獨的，安靜的，看著枯萎的荷枝，有的直立，有的已沒入水中。枯荷雖枯，生命猶存。」

　　我想起唐朝詩人李商隱的詩〈宿駱氏亭寄懷崔雍、崔袞〉：「竹塢無塵水檻清，相思迢遞隔重城。秋陰不散霜飛晚，留得枯荷聽雨聲。」夏荷凋零，秋雨落在枯荷上，像一首心曲，淅淅瀝瀝、點點滴滴。雨夜未眠，詩人借景抒情。

「留得枯荷聽雨聲」的「枯荷」，到了《紅樓夢》林黛玉口中成為「留得殘荷聽雨聲」。

古典小說《紅樓夢》第四十回：寶玉道：「這些破荷葉可恨，怎麼還不叫人來拔去。」寶釵笑道：「今年這幾日，何曾饒了這園子閒了，天天逛，哪裡還有叫人來收拾的工夫。」林黛玉道：「我最不喜歡李義山的詩，只喜他這一句：『留得殘荷聽雨聲』。偏你們又不留著殘荷了。」寶玉道：「果然好句，以後咱們就別叫人拔去了。」

小說中的對話彷彿在眼前。畫舫裡的林黛玉倚窗說出李商隱的一句詩。雨打枯荷，寂寥蕭索，雨滴落在殘荷，落成心曲，也是另一種美麗。

荷生荷枯，春恨秋愁。傷春悲秋，綿綿無盡。

吳景騰說，雪地殘荷更美。哈爾濱的斜側光把影子拉長，冰雪中，枯枝守望嚴冬，等待春天，有遺世獨立之美。

雪地裡，荷只有枯枝，那些枯枝成為幾何圖形，有如天地間的密碼，指向人心。

吳景騰說，荷的四季有如人的生老病死。經過春天的成長、夏日的盛放、秋日的殘枯到冬日的敗落，枯葉沉入寒塘，冰封大地，地底藏著生機。

荷的四季是喧鬧與沉寂的流轉，也是絢爛與凋落的循環。每個季節是起點也是終點？學佛的朋友另有體會：荷的四季是生命的輪迴，像佛家的苦集滅道。

我記得去年四月和吳景騰應邀到江蘇淮安展荷，途經南京，拜訪當地荷花達人

丁躍生。他有五百畝荷塘，一望無際。吳景騰在荷園裡拍到春天剛長葉子的荷，那是特別品種，葉子是紅的，冷颼颼的天氣裡，像是探訪春日的笑臉。

丁躍生種荷是奇妙緣分。年輕時他因受挫想出家，於一九八五年在一個寺廟短暫停留，老和尚讓他每天掃地做雜事，但是未替他削髮。一段時間之後，他想回家，老和尚送給他十三顆碗蓮種子。

丁躍生拿回蓮種，放在水裡泡、試著埋在土裡，但是蓮子都不發芽。後來，他在圖書館找到北魏農學家賈思勰所著的《齊民要術》：「八、九月中，收蓮子堅黑者，於瓦上磨蓮子頭，令皮薄，皮薄易生，少時即出。」

他依古書方法，取兩顆蓮子，各磨一頭，發現有凹點的一頭磨破可發芽。然後，他將蓮子栽種，長成碗蓮，開展傳奇的種荷人生。

「雪地殘荷是有生命的。即使是只有枯枝，表面上已被雪覆蓋一切。但是，只要春天來臨，生命就會重新開始。」吳景騰說。

枯乾的蓮蓬下，有一顆落在雪地的蓮子。白雪皚皚，殘荷與樹幹的影子對話。他按下快門：「蓮蓬在寒冬裡，依然保護著蓮子。」

哈爾濱的殘荷枯枝是雪地裡一封封寄給春天的信。吳景騰是去接信的旅人。

每張照片都是一封信，拆開其中一封，雪地裡，來自荷的信件寫著：生命輪迴，豁達寧靜，希望再來。

（本文原載於2020年1月10日，《人間福報》副刊）

時光渡船

文／歐銀釧

冬日荷塘，一張殘破的荷葉，幾株枯枝。寒風吹，光線落在水面上。

「那是一艘時光渡船，枯寂無聲，擺渡有緣人。」六十八歲的攝影家吳景騰說，他拍的殘荷有如渡船，這是他最喜歡的作品之一。

他說，年輕時拍荷花，以為夏日荷花最美，現在，他偏愛殘荷、殘葉、蓮蓬，「裡面有著強大的生命力。」

吳景騰帶來他在各地拍攝的荷花四季。「天地作畫，景是可遇不可求的。只能等待，等緣份。這些是我數十年拍攝荷花的緣。」

吳景騰念書時，就常在台北植物園拍荷花，拍了數千張不同姿態的荷花，以各種構圖、光線展現荷花之美。接續，他跑遍台灣，追拍荷花。後來，他在報社擔任攝影記者，於新聞前線工作，生活繁忙，但是，一有空就去拍荷花。「因為心中有一朵荷花呼喚我。」

一九八三年，他先後在台中、台北、高雄，舉辦「荷花攝影巡迴展」，攝影大師郎靜山特別到台中為他剪綵開幕。彼時，郎靜山對他說：「你的荷花拍得很有生命力，要繼續拍下去。」這句話一直鼓舞著他。

吳景騰三十多歲時，郎靜山簽名送給他一張照片，畫面是擺渡人用船載人渡河，船夫、乘客、河水、樹林，再加上枯枝、山峰、雲霧，有如一幅畫。「這是郎老獨創用暗房集錦照片，以攝影表現水墨畫的意境。」

數十年來，這張有如國畫的照片一直放在吳家客廳。吳景騰從中學習「如何去蕪存菁，截長補短，把不怎麼好看的畫面，拍成賞心悅目的作品。」

　　我想起前年隨吳景騰出外拍攝，雨後殘荷，千枝萬梗，他離開人群，往一池枯荷走去。殘荷矗立，雜亂無章，他在一片枯荷殘葉中，看見與眾不同的風景，看見我所看不見的光。「好美。」他讚嘆，按下快門。

　　荷花是吳景騰生活中很重要的一部份，他的妻子說：「他不在家，就是在荷塘，再不然就是去荷塘的路上。」前些年，他從報社退休，更積極追尋荷花，除了在台灣各地拍，還追到南京、哈爾濱等地。二〇一八年再辦攝影展，之後又繼續拍，未曾停歇。「郎老啟發我對攝影的執著。」

　　有人問：荷花不都是一樣，為什麼拍了四十多年，仍在拍荷花？一向少語的吳景騰說：「荷花有話要向我說，我有許多話要向荷花傾訴。時間分分秒秒的移動，光線也在轉動，每個時間都不一樣。心情、光影、話語、訪客都不同。荷花是生命的輪迴，荷塘是宇宙的縮影。」

　　「青春少年的春天，看見的是綠意，初生的嫩葉；中年時，則偏愛融入枯枝，烘托新葉；如今，我來到人生的秋天，常為新葉上的光喜悅。」

　　他有一雙攝影眼，從他眼中望出去，荷葉、荷花、殘荷都在說故事。某日，在新店安坑，他看到一個神祕角落，下方有蜻蜓飛翔，「心想這一縷光線真好，如果

有蜻蜓更好。於是每天去等，一連八天等蜻蜓。有時，有光線但蜻蜓不來，有時，有蜻蜓但光線不對。每天等，最後終於等到兩隻蜻蜓飛來，光線正好，荷花迎風，一池暗香。按下快門時，「內心彷彿若有光。」

吳景騰所拍的荷花，清雅寧靜，是如何拍的？他說，技巧之外，最重要的是心念，用心取景，拍出來的就是那一刻的奇妙時光。

有個下雨天，他去台北故宮至德園，撐雨傘站在荷塘旁邊，拍雨荷。「水會瞬間滴下來。為了捕捉那一瞬間，留住水剛離開花瓣的剎那，那是零點幾秒的事，需要十分專注，讓畫面呈現最漂亮的水滴形狀。」

他在雨中等，等荷葉撐滿了水，等雨水從荷葉滴落。「下雨時，光線差，拍照要用高感光度，高速快門，把雨水定住。」試了多次，才拍得圓滿的水滴。

他用的是跟了四十多年的老鏡頭，「我的鏡頭很敏感，會聽見荷花綻放的聲音，還會聽見微風吹過荷塘，夏日荷花的細語」。偶爾，細雨敲荷。雨水亂了花容，「荷花轉身落淚，美麗背影，刺痛我心，連鏡頭也傷心。」

除了荷花，他也關注荷塘的訪客。某日，看見一隻蜜蜂似乎在採蜜，他想，有著深遠歷史的荷花是一本大書，每片花瓣都寫滿密語，正需要古生物、神祕的蜜蜂來解讀。「拍攝時，彷彿聽見蜜蜂閱讀荷花的讀書聲，這是夏日最美的語言。」

他常在至德園遇到彎腰整理荷池的荷花專家張政雄；也多次在新店安坑，與曾是田徑教練的蔡榮斌談荷話荷。桃園觀音的蓮荷園老闆王昱翔種荷花、蓮花，也愛

攝影。某日，兩人巧遇，王昱翔告訴他：「前面有隻蚱蜢停在花苞上」，吳景騰飛奔而去，拍得小蚱蜢攀登荷花葉。

最難忘的是，某次，喜歡拍照的朋友通報，桃園路邊的荷塘，有一朵並蒂蓮在路口。於是，「我們天天開車去桃園，從花苞開始拍，拍到她盛開，再一直拍到變蓮蓬，連拍了十六天，日日站在荷塘邊。蓮子可食，也許因為這樣，蓮蓬被摘走了，沒有拍到最後的身影。」

為荷奔波大半生。最喜歡哪兒的荷塘？「很多地方有野荷、荷池，也有萬畝荷田，各有特色。不過，這兩年，嘉義老家的家人種了幾缸荷花，每次回去，都被缸中的荷吸引。去年，春雨連綿，整夜落水，次日晨起，拍下荷葉上晶瑩剔透的水珠，好像拍攝到自己想家的心影。」

欣賞他帶來的兩百多張荷花照片，數十年的光陰盡在其中，每一張照片都是他在荷塘耐心等待的作品，「偶爾，漫長的等待有結果，有時則是一無所穫。一切都是緣份，急不得，求不來。每一朵荷都是時光渡船，搭載自在淡然的旅客。」他說。

（本文原載於2021年1月15日，《人間福報》副刊）

《四季如荷》的成書過程

文／吳景騰

　　《四季如荷》是我最近三年在台灣各地，大陸南京、江蘇淮安、哈爾濱、福建五夫鎮所拍攝的作品，主要以荷的四季，展現春荷、夏荷、秋荷、冬荷之美。

　　從含苞待放、盛開、殘破到衰敗，荷的四季是天地之間的生命風景。盛放的荷美不勝收，堅韌的殘荷感動人心，各有千秋。

　　拍攝荷與風、荷與雨、荷與陽光、荷與蜻蜓、游魚、青蛙、野鳥、豆娘、蝴蝶、白鷺鷥……，從觀景窗中捕捉每個剎那，我看見荷塘多元的豐富生態景致。

　　謝謝台北故宮至德園張正雄老師，桃園觀音蓮荷園王昱翔、謝乙甄夫婦，深坑德安里里長丁萬貴種植許多漂亮荷花，讓我們攝影者可以拍攝到荷的千姿百態。

　　中國荷花專家丁躍生教導我很多荷花知識，他的藝蓮苑荷花品種之多，讓我們總是在驚喜之中，不斷按下快門。還有南京日報攝影部主任姚強、南京曼儂婚紗攝影公司老闆劉捷，福建張國俊及邱汝泉兩位記者，哈爾濱的冰城馨子、伏爾加庄園王玨主任、攝影家王相臣、葛福君、張智慧、姜昕、孫建新、張勇、趙壽河、何飆、石曉瑩，哈爾濱日報楊家林記者，幫我到處找荷塘並告訴我荷塘狀況，同時提供氣候資訊。

台北市動物園昆蟲館館長唐欣潔，教我蜻蜓、豆娘、蝴蝶及其他昆蟲許多知識。淮安日報攝影部主任程鋼、馬旭校長，在編排架構及標題給了許多好意見。我的同學胡國威、張斯偉、好友李清德、王俊權贊助協助我拍照的旅費。攝影家李坤山協助我挑選照片。偏光鏡加減光鏡發明人蒙天培送給我鏡片，讓我如魚得水。

　　淡江大學中文系副教授楊宗翰幫我把書名訂為《四季如荷》。淮安的張悅將《四季如荷》書名翻譯成英文。近幾年，應《文訊雜誌社》社長封德屏邀請，我為雜誌拍攝作家演講及座談會，除了賺取攝影費，最重要的是可以聆聽台灣知名作家們的演講，吸取作家們創作的心得，對我攝影創作有很大的幫助。

　　《四季如荷》這本書最大工程由名作家歐銀釧女士幫我把四季文、攝影筆記加以修改潤飾，同時她也以散文和詩句，書寫荷與心靈交會的哲思。還有許多好友、影友也提供了許多荷塘的資訊給我參考。最後，我要謝謝家人的支持，讓我無憂的創作。

新銳藝術43　PH0251

新銳文創
INDEPENDENT & UNIQUE　四季如荷

作　　者	吳景騰、歐銀釧
責任編輯	姚芳慈
圖文排版	蔡瑋筠
封面設計	程　鋼
封面完稿	蔡瑋筠

出版策劃	新銳文創
發 行 人	宋政坤
法律顧問	毛國樑　律師
製作發行	秀威資訊科技股份有限公司
	114 台北市內湖區瑞光路76巷65號1樓
	電話：+886-2-2796-3638　傳真：+886-2-2796-1377
	服務信箱：service@showwe.com.tw
	http://www.showwe.com.tw
郵政劃撥	19563868　戶名：秀威資訊科技股份有限公司
展售門市	國家書店【松江門市】
	104 台北市中山區松江路209號1樓
	電話：+886-2-2518-0207　傳真：+886-2-2518-0778
網路訂購	秀威網路書店：http://www.bodbooks.com.tw
	國家網路書店：http://www.govbooks.com.tw

出版日期	2021年4月　BOD一版
定　　價	880元

國家圖書館出版品預行編目

四季如荷 =
Lotus reincarnation over seasons/
吳景騰、歐銀釧 合著. --　一版. -- 臺北市：
新鋭文創, 2021.04
　　　面；　公分. -- (新鋭藝術 ; 43)
　BOD版
　ISBN 978-986-5540-34-0(平裝)

　1.植物攝影 2.攝影集

957.3　　　　　　　　　　　　　110004359

讀者回函卡

感謝您購買本書，為提升服務品質，請填妥以下資料，將讀者回函卡直接寄回或傳真本公司，收到您的寶貴意見後，我們會收藏記錄及檢討，謝謝！

如您需要了解本公司最新出版書目、購書優惠或企劃活動，歡迎您上網查詢或下載相關資料：

http:// www.showwe.com.tw

您購買的書名：＿＿＿＿＿＿＿＿＿＿＿＿＿＿＿＿＿＿＿＿＿＿＿＿＿＿＿＿＿＿

出生日期：＿＿＿＿＿年＿＿＿＿＿月＿＿＿＿＿日

學歷：□高中 (含) 以下　　□大專　　□研究所 (含) 以上

職業：□製造業　□金融業　□資訊業　□軍警　□傳播業　□自由業　□服務業　□公務員　□教職
　　　□學生　□家管　□其它＿＿＿＿＿＿＿＿＿＿＿＿＿＿＿＿＿

購書地點：□網路書店　□實體書店　□書展　□郵購　□贈閱　□其他

您從何得知本書的消息？

　□網路書店　□實體書店　□網路搜尋　□電子報　□書訊　□雜誌　□傳播媒體　□親友推薦

　□網站推薦　□部落格　□其他＿＿＿＿＿＿＿＿＿＿＿＿＿＿＿＿＿

您對本書的評價：（請填代號　1.非常滿意　2.滿意　3.尚可　4.再改進）

　封面設計＿＿＿＿＿　版面編排＿＿＿＿＿　內容　＿＿＿＿＿　文／譯筆＿＿＿＿＿　價格＿＿＿＿＿

讀完書後您覺得：

　□很有收穫　□有收穫　□收穫不多　□沒收穫

對我們的建議：＿＿＿＿＿＿＿＿＿＿＿＿＿＿＿＿＿＿＿＿＿＿＿＿＿＿＿＿＿
＿＿＿＿＿＿＿＿＿＿＿＿＿＿＿＿＿＿＿＿＿＿＿＿＿＿＿＿＿＿＿＿＿＿＿＿
＿＿＿＿＿＿＿＿＿＿＿＿＿＿＿＿＿＿＿＿＿＿＿＿＿＿＿＿＿＿＿＿＿＿＿＿
＿＿＿＿＿＿＿＿＿＿＿＿＿＿＿＿＿＿＿＿＿＿＿＿＿＿＿＿＿＿＿＿＿＿＿＿

11466
台北市內湖區瑞光路 76 巷 65 號 1 樓

秀威資訊科技股份有限公司　　　收

BOD 數位出版事業部

⋯⋯⋯⋯⋯⋯⋯⋯⋯⋯⋯⋯⋯⋯⋯⋯⋯⋯⋯⋯⋯⋯⋯⋯⋯⋯⋯⋯⋯⋯⋯⋯⋯⋯⋯⋯⋯

（請沿線對折寄回，謝謝！）

姓　　名：＿＿＿＿＿＿＿＿＿＿＿＿＿　年齡：＿＿＿＿＿　性別：□女　□男

郵遞區號：□□□□□

地　　址：＿＿＿＿＿＿＿＿＿＿＿＿＿＿＿＿＿＿＿＿＿＿＿＿＿＿＿＿＿＿

聯絡電話：(日) ＿＿＿＿＿＿＿＿＿＿＿＿＿＿　(夜) ＿＿＿＿＿＿＿＿＿＿＿＿＿

E-mail：＿＿＿＿＿＿＿＿＿＿＿＿＿＿＿＿＿＿＿＿＿＿＿＿＿＿＿＿＿